CUBAN BANNER

TRULY CUBAN

Inspired by **CUBA!**

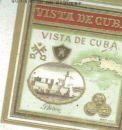

CUBA ON THE LABELS

A Selection of Cuba-Themed Cigar Labels Printed Outside of Cuba

EMILIO CUETO

Inspired by Cuba!

CUBA ON THE LABELS

A Selection of Cuba-Themed Cigar Labels Printed Outside of Cuba

EMILIO CUETO

Design & Digital Processing:
TRACY E. MACKAY-RATLIFF

Copyright Notice
©2024 Emilio Cueto and LibraryPress@UF, University of Florida
Additional rights may apply to images in this volume.

This volume is made available under a Creative Commons Attribution-NonCommercial-NoDerivatives International 4.0 license, and is available to share and distribute for any noncommercial purpose with attribution to Emilio Cueto and LibraryPress@UF. To view a copy of this license, visit: https://creativecommons.org/licenses/by-nc-nd/4.0/. This license applies to the volume as a whole, including text and design elements, and does not apply to the use of individual images in the volume.

Library of Congress Cataloging-in-Publication Data:
Names: Cueto, Emilio, author. MacKay-Ratliff, Tracy, designer. | George A. Smathers Libraries, publisher.
Title: Cuba on the Labels: A Selection of Cuba-Themed Cigar Labels Printed Outside of Cuba / by Emilio Cueto ; designer: Tracy MacKay-Ratliff.
Description: Gainesville, FL : Library Press @ UF, 2024 | Series: Inspired by Cuba | Summary: This book is Emilio Cueto's third book in his Inspired by Cuba! Series. Cueto explores how the island of Cuba and one of the island's top exports, the Cuban cigar, have been immortalized in cigar labels created outside of Cuba. Seen through the eyes of these cigar label makers, Cuba itself serves as the book's protagonist.
Identifiers: ISBN 9781944455200 (print)
Subjects: LCSH: Cigar box labels--Cuba--History. | Cigar box labels--Cuba--Design. | Cigar bands and labels—Cuba. | Cuba—In art.
Classification: LCC NC1883.6.C9 C84 2024

Inspired by CUBA!

CUBA ON THE LABELS

A Selection of Cuba-Themed Cigar Labels Printed Outside of Cuba

EMILIO CUETO

LIBRARYPRESS@UF
GAINESVILLE, FLORIDA 2024

Inspired by Cuba!

CUBA ON THE LABELS

A Selection of Cuba-Themed Cigar Labels Printed Outside of Cuba

INTRODUCTION
7

MAP OF CUBA & COUNTRY SYMBOLS
20

- TOBACCO 58
- WOMEN 72
- MEN 106
- MORE DESIGNS 116

Inspired by CUBA!

CUBA ON THE LABELS

A Selection of Cuba-Themed Cigar Labels Printed Outside of Cuba

INTRODUCTION

IT HAPPENED ON NOVEMBER 6, 1492.

Rodrigo de Jerez and Luis de Torres, two of the Spanish expedition members who accompanied Christopher Columbus on his first trip to Cuba, "found many people, men and women, on their journey who were on their way to their villages carrying a smouldering brand of herbs which they are accustomed to smoke". The Admiral made that notation in his Diary. No one, however, could have then foreseen that, in time, the entire world would be enjoying cigars, particularly those coming from the island of Cuba.

The tobacco plant (*Nicotiana tabacum*, named in honor of Jean Nicot, the French diplomat who introduced it to France in the 1560s) is native to the New World, but its exact origins (Andean region?) remain unidentified.[1] Eventually, it made its way to Cuba,[2] where, as fate would have it, it found the perfect combination of soil, humidity and climate. Combined with refined expertise in planting, handling and manufacturing, the region produced what many believe to be the finest cigar in the world.

Vuelta Abajo is a section in the Western part of Cuba (in today's Pinar del Río province) where the most famous tobacco is grown. Cuba's capital, Havana, has traditionally been the place where most manufacturing is done and the port from where the precious cargo was exported.[3] Thus, "Havana", "Vuelta", and "Cuban", became synonymous everywhere with unsurpassed excellence and the ultimate smoking experience.[4]

With such a reputation, it should come as no surprise that many people wanted to cash in on the success of a good Cuban cigar.

THIS BOOK DOCUMENTS THE EXTENT TO WHICH MERCHANTS HAVE GONE TO SELL A DREAM — EVEN IF THEY DO NOT PROVIDE THE REAL THING.

Inspired by Cuba! CUBA ON THE LABELS CUETO

INTRODUCTION

In the preparation of this work, the result of many decades of research and collecting, I also consulted with specialized merchants (especially the Cerebro firm in Pennsylvania), poured over catalogs of cigar and ring labels, attended exhibitions, followed auctions and postings on the internet and explored public and private collections, particularly those of the National Museum of Fine Arts and the Tobacco Museum, both in Havana, the George Arents Collection of the New York Public Library and the Alberto S. Bustamante treasures, now in the Colonial Florida Cultural Heritage Center, in Miami.

Special thanks go to my good friends at the University of Florida in Gainesville for their encouragement, support and hard work. I am deeply indebted to the Dean of Smathers Libraries, Judith C. Russell, and the LibraryPress@UF Founding Editor, Laurie N. Taylor, as well as the Director and Design Editor, Tracy E. MacKay-Ratliff. They, too, have been *Inspired by Cuba!*

[1] The first known drawing of American aborigines smoking the plant illustrates the Tupinambá Indians of Brazil (Hans Staden, *Warhaftige* Historia, Marpurg, Kolb, 1557).

[2] According to linguist Sergio Valdés Bernal, "evidently, tobacco enters Cuba through these migrations from the Brazilian area of Manaus.". In *Catauro*, Año 7, No. 12, 2005, p. 47.

[3] "In 1861, there were 516 tobacco shops of all kinds in Havana and its suburbs, with 15,128 workers". José Rivero Muñiz, "Las innovaciones en la industria tabacalera". In *Catauro*, Año 7, No. 12, 2005, p. 113. And we added two new words to the vocabulary: the "habano" (cigar from Cuba) and the "Havana" color (imitating the hues on the leaves).

[4] In the 1830s, French caricaturist Honoré Daumier (1808 – 1879), depicted the satisfaction of a Havana cigar smoker in contrast with another individual smoking a Marseille joint ("Le Pur Havane", *Charivari*, November 7, 1838). Decades later, English poet Rudyard Kipling (1865 –1936) extolled the virtues of the Havana cigar ("The Bethroded" (1886)).

THE CIGAR BOX

Cigars are usually transported and consumed in individual units and in packages containing several pieces. I have been unable to discover when was the cigar box invented, but it appears that such boxes, containing 20 to 50 cigars, came to existence in the US in the 1840s. Two decades later, US Federal law required the use of such boxes or paper bags for the handling of cigars.[5] They soon flooded the market.

It must have occurred to the cigar manufacturers and merchants that a plain, nondescript wooden box was not the best marketing tool for their tobacco products. Thus, at some point, the cigar label was born, adding image and color to distinguish its contents from other brands and to catch the attention of the consumer. What you see is what you get.

[5] On June 30, 1866, the Federal Congress of the United States passed a law requiring that, from then on, cigars had to be sold in boxes or paper packages. See Section 4 of *An Act to reduce Internal Taxation and to amend an Act entitled 186c 17* ("And all Cigars manufactured after the passage of this act shall be packed in boxes or paper packages."). In *Public Laws of the United States of America passed at the first session of the Thirty-Ninth Congress; 1865-1866*. Boston, Little, Brown & Co., 1866, Ch. 184, p. 125

THE CIGAR LABEL

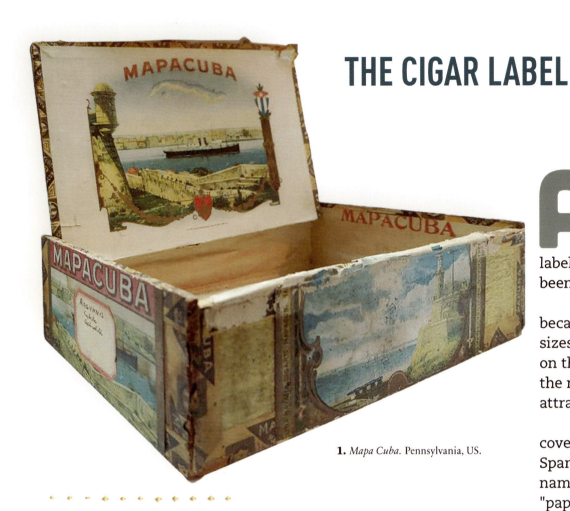

1. *Mapa Cuba.* Pennsylvania, US.

According to several sources, tobacconist A. Bijur registered the first cigar label, A. Dante, with the appropriate New York federal office on January 16, 1857. Many thousand more such labels (and many thousand more in other countries) have been registered ever since.[6]

As time went by, the decorations on the boxes became more complex and elaborate, and labels of varied sizes and functions were created. The outer sheet glued on the cover of the box ("outs [ide]" "cubierta") is usually the most attractive and showy, as it is the hook that will attract the consumer.

Also on the outside, there are smaller labels covering different areas of the box, called "trimmings" (in Spanish, the various shapes and uses respond to different names: the "testero" and the "filete" cover the edges, the "papeleta" (usually hexagonal or octagonal) covers the sides, and the "tapaclavo" hides the box nails). Inside the box there is another label attached to the lid ("ins [ide]", "vista"), and a third, loose label, that falls gently on the cigars ("flaps", "bofetones") (Fig. 1). The cigar box became a work of art, so much so that, in recent years, many artists have transformed empty cigar boxes into colorful purses, sold in stores and all over the internet.

[6] This book deals exclusively with cigar, not cigarette, labels. This last subject has been excellently studied in the works by Alison Fraunhar, "Picturing the Nation: Cuban Cigar Makers and the Plantation". In *Visual Resources*, v22 n1 v22 n1 (March 2006), pp. 63-80; Antonio Núñez Jiménez, *Marquillas cigarreras cubanas*. Madrid, Sociedad Estatal del Quinto Centenario Tabacalera S.A., 1989; and *Las marquillas cigarreras del siglo XIX*. La Habana, Ediciones Turísticas, 1985.

THE PRINTING TECHNIQUES

While some of the earlier cigar labels were issued as wood engravings (the image is carved into a piece of wood, ink is spread inside the grooves, then pressed to leave a mark on the paper), the labels in this book were all printed in chromolithography.[7] This technique requires the drawing of the same image onto several stones, each one to be applied with a different color ink until the resulting combination is obtained. The drawing on the stone is the mirror image of the figure to be printed (Fig. 2).

Five stages of the process showing subsequent prints are illustrated in Figures 3-7. My copy of the set of labels Cuba Vuelta (Fig. 155) remained incomplete, with only some of the colors printed. The label Cuba Mia (Fig. 152) shows the registry confirming that all colors have been successfully applied.

In the US, the lithographic printers for this type of product were concentrated in two great urban centers: New York and Philadelphia. Other cities that contributed colorful labels were Chicago, Cleveland and Elmira (NY). Evidently, technical expertise was available in those locations, supplied, in many cases, by highly qualified German immigrants.

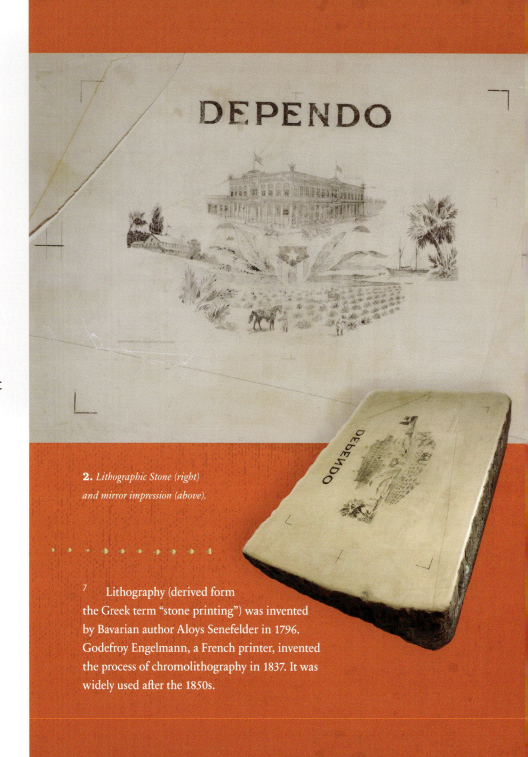

2. *Lithographic Stone (right) and mirror impression (above).*

[7] Lithography (derived form the Greek term "stone printing") was invented by Bavarian author Aloys Senefelder in 1796. Godefroy Engelmann, a French printer, invented the process of chromolithography in 1837. It was widely used after the 1850s.

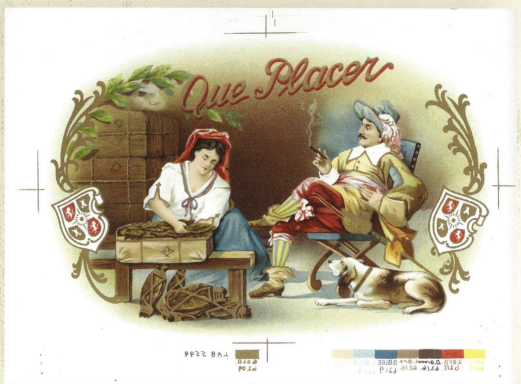

3-7. *Que Placer.* Habana.

INTRODUCTION

Many times, in order to give the images ever greater appeal, they were subjected to an additional process by pressing them against a bronze plate (Fig.8). This would give the texture of the label a three-dimensional feel, making it much more attractive. The result was impossible to resist.

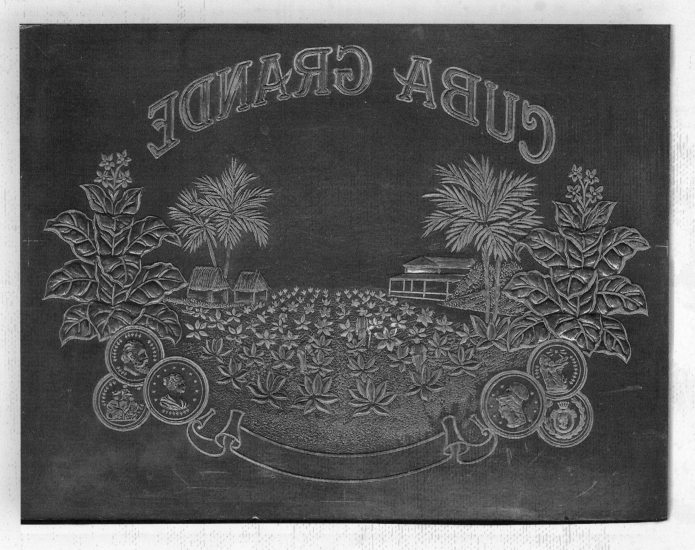

8. *Cuba Grande.* US.

THE "CUBAN" IN THE LABEL

Strictly speaking, a "Cuban" cigar is the one that is sown, cultivated and manufactured in Cuba. That, however, has not deterred merchants all over to try to exploit the name of the island in order to associate their non-Cuban product with the excellence of a Cuban cigar. In other words, they are seeking a free ride, because, as we know only too well, Cuba sells.[8]

This type of behavior has happened before, of course. The Italian perfumer who in 1709 invented his famous fragrance ("Kölnische Wasser") at 4711 Glockengasse Street in the German city of Cologne must be turning in his grave at the sight of so many refreshing "colognes" being manufactured all over the world. An early victim of his own success and of merchants without scruples.

To prevent this type of abuse, many countries have in the last decades set up a system of Protected Designation of Origin (PDO) forbidding third parties from using well-known geographical locations in their labels unless their product comes from that specific region. To sell champagne, for example, the wine must be produced in the French Champagne area: otherwise, it is simply called "cava" or "sparkling". Nor can Cognac be sold if it is not manufactured in that region of France (the others have to be called "brandy"). And blue cheese will have to be marketed under that generic name if it was not made in Roquefort, Gorgonzola or Cabrales. Apparently, in more distant times, no one in Cuba ever managed to inscribe the names "Cuba" or "Cuban" (or "Vuelta Abajo" or "Habana") in any registry of trademarks of origin in order to obtain protection against intruders.[9]

[8] On the use of the words "Cuba" and "Cuban" (and "Havana") for china patterns and other ceramic ornaments, see Emilio Cueto, *Inspired by Cuba!: a survey of Cuba-themed ceramics*. Gainesville, Florida, LibraryPress@UF, 2018. See also, Emilio Cueto, *Cuba en USA: un recorrido por la presencia de Cuba en Estados Unidos a través de la colección de Emilio Cueto*. Ciudad de Guatemala, Guatemala, Ediciones Polymita; 2018.

[9] French bread, Italian spaghetti, Mexican tortillas, Canadian bacon, Greek yogurt, Dutch cheese, English muffins, Bermuda shorts, Polish sausages, Russian dressing, Panama hats, Chinese noodles, Swedish meatballs, Boston lettuce, Manila shawls, Spanish rice and Belgian chocolates are also made in many places without any connection to their advertised origin. And the ubiquitous "Cuban" coffee is anything but.

And so, non-Cuban cigars have been routinely sold for decades to unsuspected consumers in boxes adorned by attractive labels hinting at presumed (but non-existing) Cuban connections. I have been studying the subject, and collecting such labels, for several decades, and this book will display 358 examples from my holdings.[10]

[10] This book deals solely with non-Cuban labels displaying the words "Cuba", "Cuban" and its derivatives in the title or elsewhere on the label, with the exception of those few whose cigars are, indeed, made of Cuban leaf. For a discussion of non-Cuban labels appropriating the words "Habana", "Havana" and its derivatives, see Emilio Cueto, *La Habana también se fuma : la huella habanera en las habilitaciones de tabaco extranjeras = Havana is for smokers : Havana's presence in non-Cuban cigar labels*. La Habana, Ediciones Boloña, Guatemala, Ediciones Polymita, 2019. Portions of that text have been incorporated into the present book. A compilation of additional cigar labels mentioning Vuelta and other Cuban localities (e.g., Isle of Pines, Mariel, Matanzas, Mayari, Pinar del Rio, Santa Clara, Santiago, Santiago de las Vegas, Viñales, Yara, etc.) as well as depicting other Cuban imagery remains to be published.

NEEDLESS TO SAY, MANY MORE "CUBAN" LABELS WERE PRINTED AND A COMPLETE LIST WOULD BE EXTREMELY DIFFICULT TO COMPILE.

I am aware of, at least, the following additional 81 "Cuban" labels, not in my collection: Banco de Cuba, Capricho Cubano, Corona de Cuba, Cuba Aliados, Cuba de Oro, Cuba del Rey, Cuba Flora, Cuba Grande, Cuba Havana, Cuba Industrial, Cuba Libre, Cuba & Marti, Cuba Overal, Cuba-Portorico, Cubac, Cuban Amazon, Cuban Beauties, Cuban Belle, Cuban Bouquet, Cuban Brownies, Cuban Bullet, Cuban Champion, Cuban Chums, Cuban Crescent, Cuban Favors, Cuban Governors, Cuban Leaf, Cuban Planter, Cuban Smokers, Cuban Souvenir, Cuban Splits, Cuban Spy, Cuban tag, Cuban Talk, Cuban Treaty, Cubanola, Cubanold, Cubita, El Cuballero, El Cubanos, El Imperio Cubano, El Labor de Cuba, El Secreto Cubano, El Tropico, Fleur de Cuba, Flor de Cuba, Fuego Cubano, Hija de Cuba, Hoja Cubana, Imperio Cubano, La Aroma de Cuba, La Cuba-Vana, La Cubana, La Estrella Cubana, La Flor Cubana, La Fiel Cubana, La Gloria Cubana, La Industria de Cuba, La Linda Cubana, La Pearl de Cuba, La Perla Cubana, La Rosa Cubana, La Tradicion Cubana, Las Armas de Cuba, Leyenda Cubana, Little Cuban, Little Cubans, Monda Cuba, New Cubana, Piloto Cubano, Planta Cubana, Puro de Tampa, Rey de Cuba, Rosa Cuba, Rose von Cuba, Smile of Cuba, Sosa, The Girl from Cuba, Treasure Island, USA-Cuba, Victoria de Cuba.

It should be noted that a considerable number (over 80%) of the pieces displayed in the following pages were printed in the United States, which undoubtedly reflects both the high levels of consumption of "Cuban" cigars in America and my presence in this country for over six decades, allowing me greater access to these materials. I have no doubt that further research in European archives, antiquarian stores and flea markets will yield additional images from that part of the world. I found one label from a Mexican company, displaying the Cuban and Texas flags, but remain unaware of "Cuban" labels from other continents.

It is important to mention that, in the case of many American cigar labels, the piece that has survived comes not from the boxes of the cigars to which they were attached (the vast majority were discarded when empty), but from the so-called "salesman's samples". These salesmen, representing the various printing houses, sold the labels to the cigar manufacturers.[12] Fortunately, these labels allow us to know the name of the lithographic company responsible for printing these paper jewels, as well as the corresponding numbers from the printer's catalog.

In order to enhance the illusion of the Cuban provenance of the cigar, many labels contain Spanish titles and text. Written (and meant to be consumed) by non-Spanish speakers, little attention was paid to spelling, syntax, or gender agreement (Club Cubana, El Maestra de Cuba, La Importe de Cuba!). Nobody, of course, would be aware or even care. They wanted a Cuban cigar, not a grammar lesson. Smokers were searching for exotism ... and that is what they got.

Many labels show no indication of where they were printed or by whom. Whenever possible, I have attempted to give my best guess, and apologize for any mistakes made. In addition, dating most labels is not an easy task for scholars and collectors, since the majority of labels do not include such information. From all appearances, the pieces displayed in this book fall mostly within the 1870s-1940s range. The Index of Lithographers, at the end of the book, provides some useful data for some of the printing houses.

[12] Note that the price that appears on the label refers to the cost to the manufacturer of the lithographed labels, not to the tobacco inside the boxes.

ILLUSTRATING CUBA

The images on the labels generally convey elegance, refinement, leisure, pleasure, success, opulence and luxury, as befits a cigar reputed to be the finest, available only to the most discerning of customers.[13] After much reflection on how to display them in this book, I have chosen to classify them according to the most recurrent themes depicted on the labels, with the understanding that such categories are not mutually exclusive.

First, we will group those labels displaying the map of the island (Figs.9-63) and the country's symbols (flag and coat of arms, Figs.64-99). They serve to reinforce the (phony) Cuban connection. A second group will include the images of tobacco itself: from field to leaf, to cigars, to boxes (Figs.100-138). Who could possibly suspect that such a beautiful plant, harvested in manicured fields, overseen by responsible businessmen, praised and crowned by splendid females and sold in exquisite packaging could possibly harm anyone?

Third, we have assembled together the many images of women used on the labels (Figs. 139-258). They are mostly white, young, attractive, distinguished and upper class, which could be probably explained if we take into account that the vast majority of the buyers of the product were male. Sometimes the ladies are shown with attire, shawl, mantilla and hair comb that remind us more of the women of the Iberian Peninsula than of our creoles, but nobody seemed to take issue with that. The use of goddesses and native American women—feathers and all—would also permit the depiction of bare breasts, undoubtedly an excellent marketing pitch.

Other labels portray mostly respectable, white, successful men (Figs.259-284). One includes Cuban war heroes Antonio Maceo (1845–1896), Máximo Gómez (1836–1905) and Calixto García (1836–1898) (Fig.259).[14] A few depict some black laborers in the fields. Because their garb is so quaint and flashy, several "Cuban" men appear dressed like bullfighters.[15]

Finally, the remaining labels are grouped under a more designs category which include flowers, cherubs, shields, curtains, flags, gallant scenes, tropical evocations, handsome buildings,

port scenes, crowns and idyllic designs (Figs.285-358). Often found in these (and other) labels are images of, supposedly, Havana Bay and Morro Castle, as well as a rendition of Havana's Coat of Arms, depicting three crowns (Morro Castle is known as the Castle of the Three Kings) and a Key, symbolizing Cuba's strategic position at the center of the Gulf of Mexico. Manufacturers and designers spared no effort in order to sell Cuba.

Most impressive is the profusion of medals adorning the labels. At international expositions in Europe and the US, awards were given to the best wares exhibited (beverages, textiles, agricultural and industrial products, etc.). The winners would then proudly display the medals won at the fairs on their commercial labels. And now, imitating these products that had been praised by highly qualified and impartial judges, many tobacco manufacturers, regardless of success or the quality of their cigars, filled their Cuban labels with false medals, conveying the glow of fame and international recognition. After all, if it was "Cuban", it must have merited such distinctions. Buyer beware.

But the buyer did not care. And thus, even if the product was not of the highest order, at least the label—and the echo of Cuba—would do the trick. The important thing was not reality, but to sell (and buy) fantasy so that the consumers would feel transported to a paradise beyond the seas, far from their daily routines, while delighting in caressing their cigars. It certainly worked. "Fake News" should never be underestimated.

[13] "Everybody knows what he's dreamin´ of /Casino's, chateaus, Havana cigars /Private jets and flashy cars". *Latin Lightning.* Music by Golden Earring (1975).

[14] There are other labels depicting additional Cuban and US heroes during the Spanish-Cuban-American War of 1898, but they do not use the word Cuba on the label and are not included in this book.

[15] Bullfights were held in Cuba during the colonial period, but they disappeared after the US intervention by military order 187 of October 10, 1899. In any case, bullfighters did not stroll through the streets in their colorful, resplendent outfits (*"traje de luces"*/"suit of lights").

9. *Cuba*. Germany. Detmold, G.K. [Gebruder Klingenberg]

MAP OF CUBA & COUNTRY SYMBOLS

21

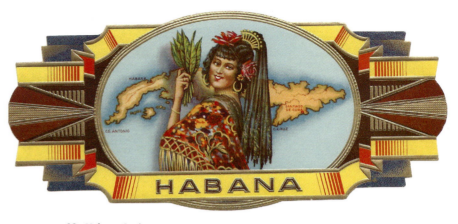

10. *Habana.* Spain

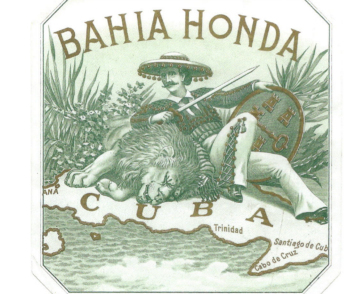

11. *Bahia Honda.* US. Philadelphia, Geo S. Harris & Sons.

12. *Cuba.* Germany. Detmold, G.K. [Gebruder Klingenberg] Dep. 9841.

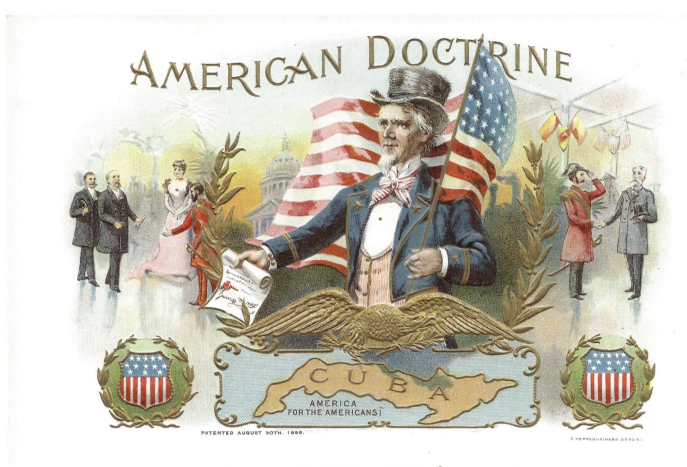

13. *American Doctrine.* US. NY, F. Heppenheimer's Sons, 1906.

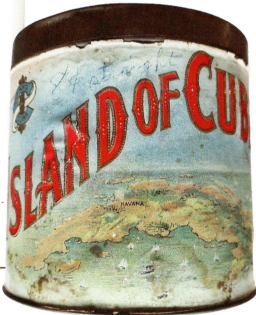

14. *Island of Cuba.* US. On tin can.

MAP OF CUBA

MAP OF CUBA

15. *Habana Cuba.* Europe. No. 13997.

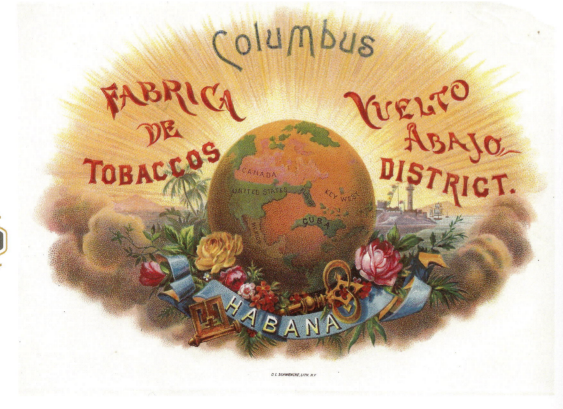

16. *Columbus.* US. NY, O.L. Schwencke.

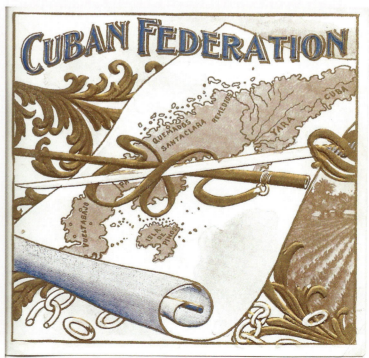

17. *Cuban Federation.* US.

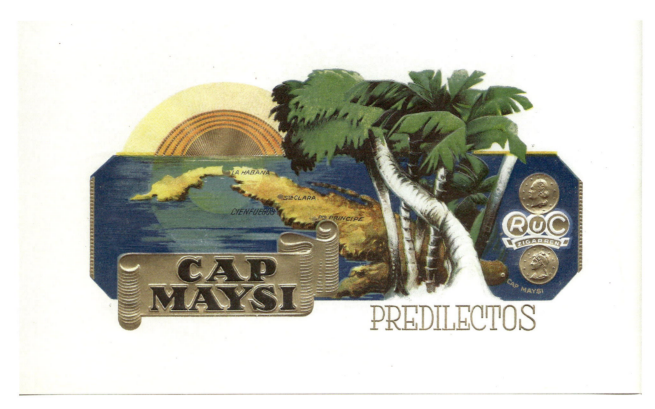

18. *Cap Maysi*. US.

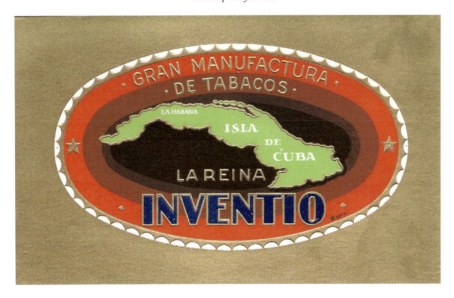

19. *Inventio*. US.

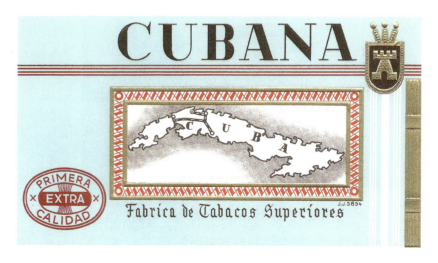

20. *Cubana*. Europe. JJ 5854.

MAP OF CUBA

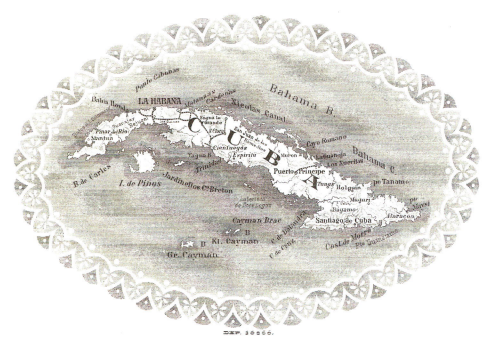

21. *Cuba.* Europe. Dep. 30800.

MAP OF CUBA

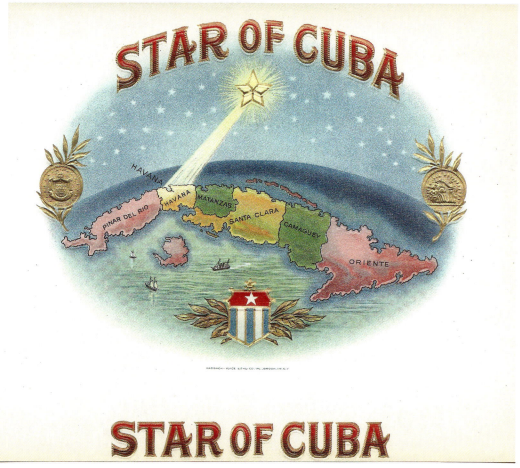

22. *Star of Cuba.* US. Brooklyn, NY, Pasbach-Voice Litho. Co.

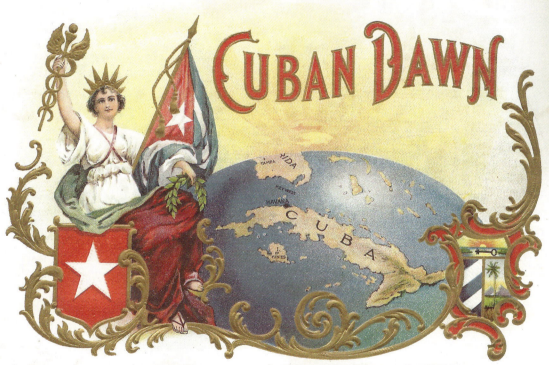

23. *Cuban Dawn.* US. NY, Geo. S. Harris & Sons, Nos. 5542, 5543.

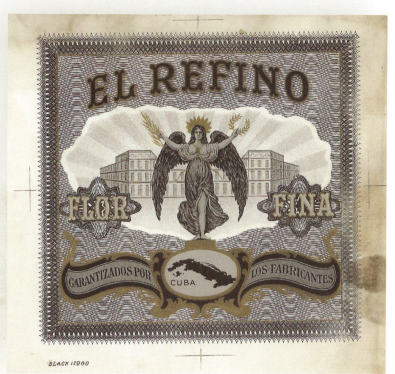

24. *El Refino.* US. Black 19000.

MAP OF CUBA

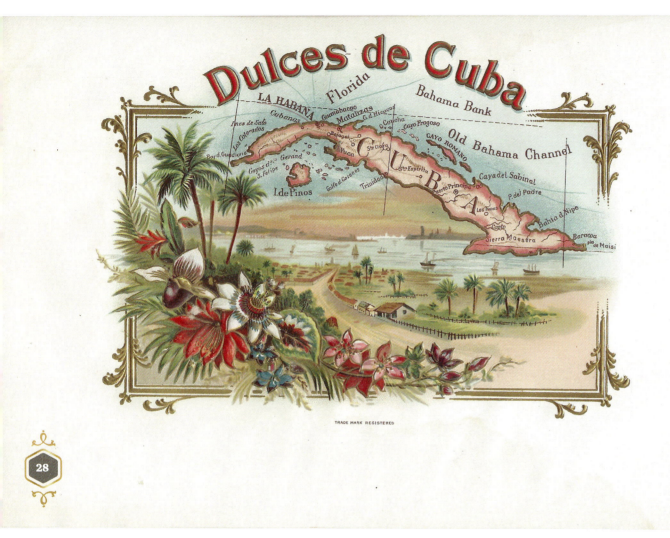

25. *Dulces de Cuba.* US.

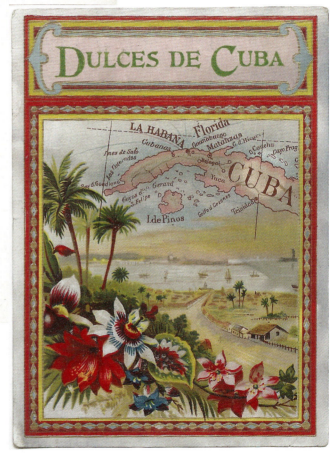

26. *Dulces de Cuba.* US.

MAP OF CUBA

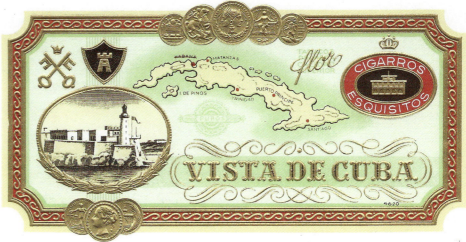

28. *Vista de Cuba.* Europe.

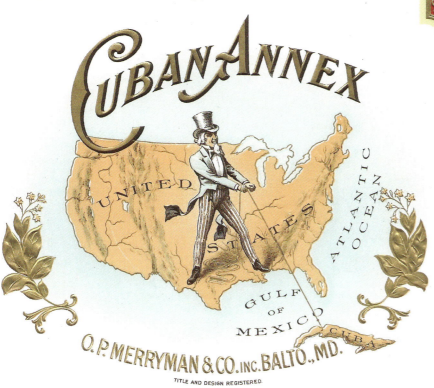

27. *Cuban Annex.* US.

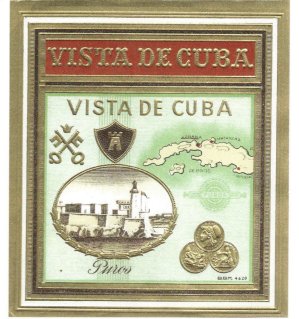

29. *Vista de Cuba.* Europe. BBM 4620.

MAP OF CUBA

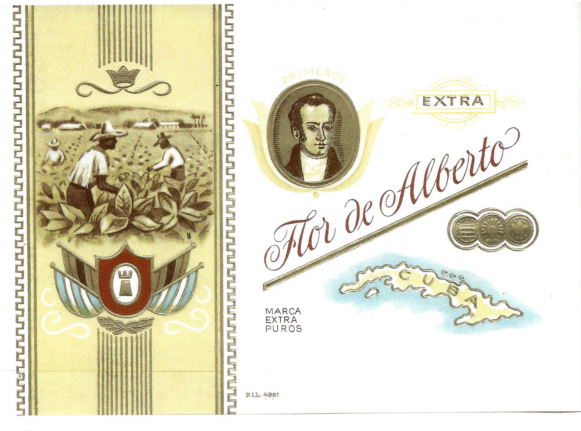

30. *Flor de Alberto.* US.

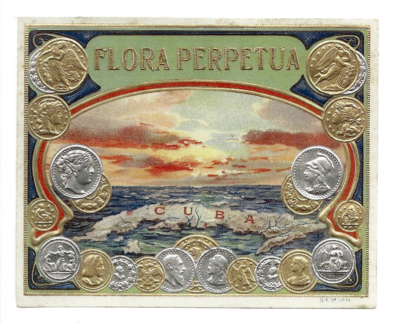

31. *Flora Perpetua.* US.

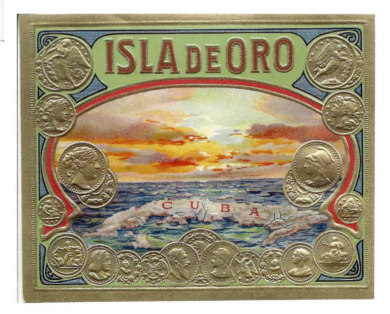

32. *Isla de Oro.* US.

Inspired by Cuba! **CUBA ON THE LABELS** CUETO

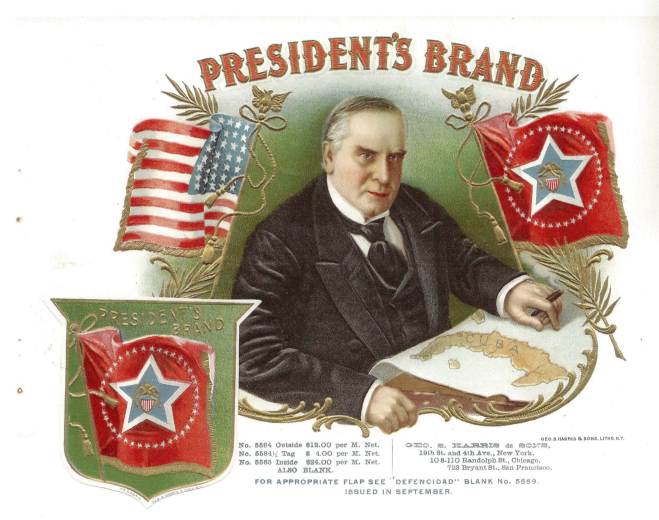

33. *President's Brand.* US. NY, Geo S. Harris & Sons.

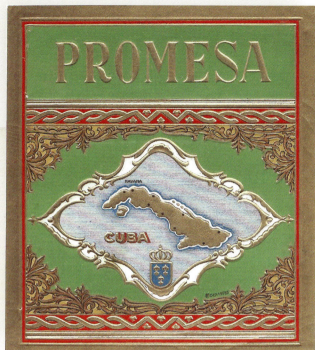

34. *Promesa.* Europe?

MAP OF CUBA

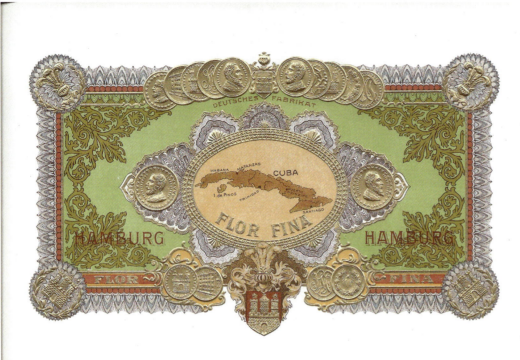

35. *Hamburg.* US.

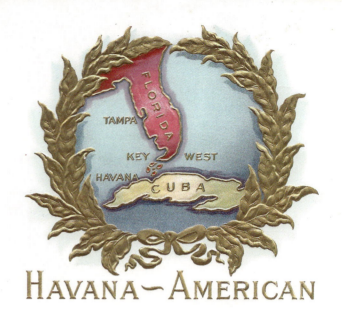

36. *Havana - American.* US.

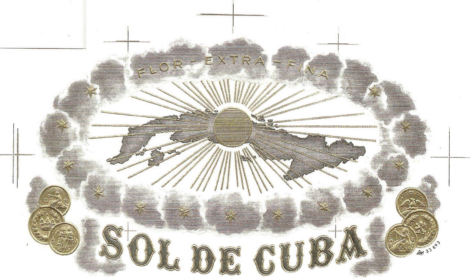

37. *Sol de Cuba.* Europe. 33873.

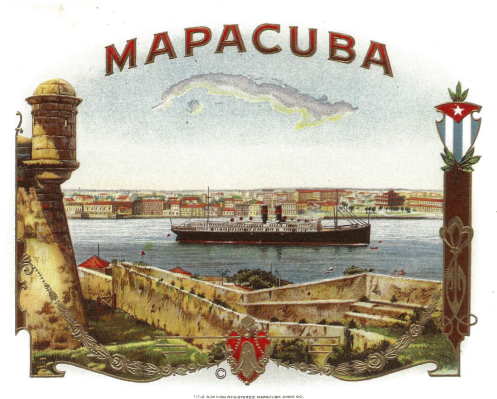

38. *Mapacuba*. US.

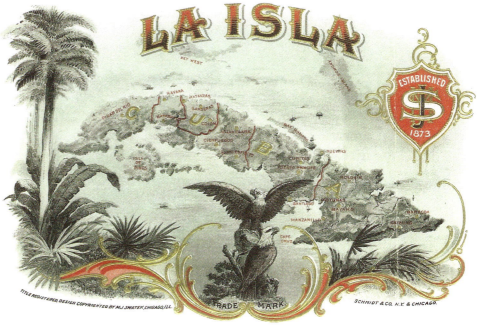

39. *La Isla*. US. NY and Chicago. Schimidt & Co.

MAP OF CUBA

MAP OF CUBA

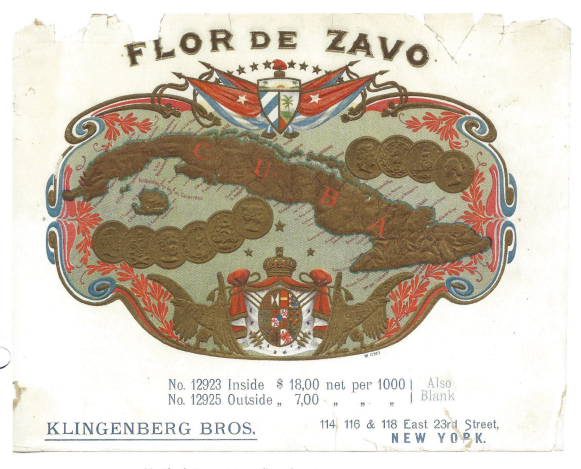

40. *Flor de Zavo.* US. NY, Klingenberg Bros.

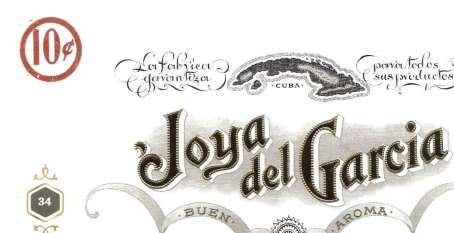

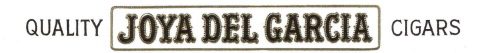

41. *Joya del Garcia.* US.

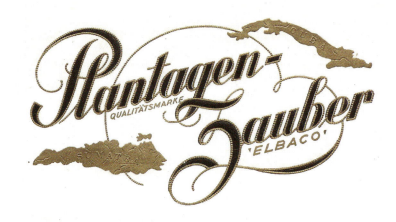

42. *Plantagen-Zauber.* Germany.

Inspired by Cuba! **CUBA ON THE LABELS** CUETO

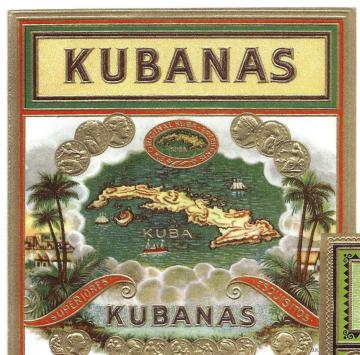

43. *Kubanas.* Germany.
Detmold, G.K. [Gebruder Klingenberg] Dep. No. 29549.

44. *Isla de Cuba.* US.

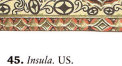

45. *Insula.* US.

MAP OF CUBA

MAP OF CUBA

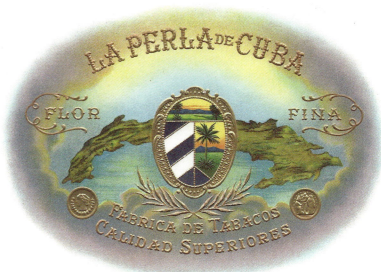

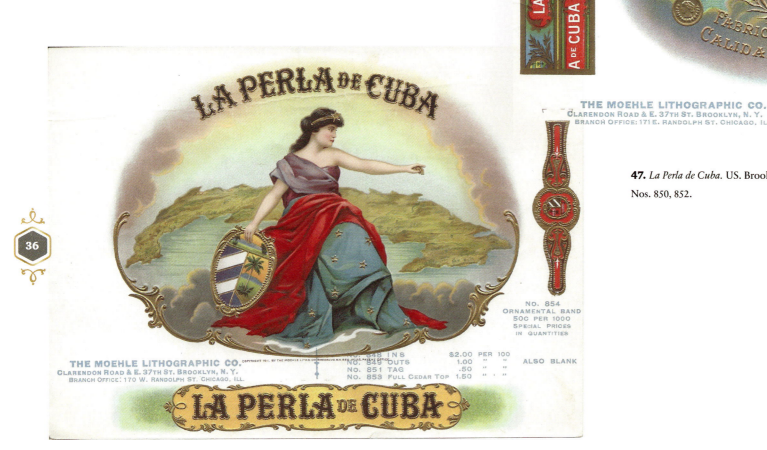

46. *La Perla de Cuba.* US. Brooklyn, NY, The Moehle Lithographic Company, Nos. 848, 849, 851, 853, 854.

47. *La Perla de Cuba.* US. Brooklyn, NY, The Moehle Lithographic Company, Nos. 850, 852.

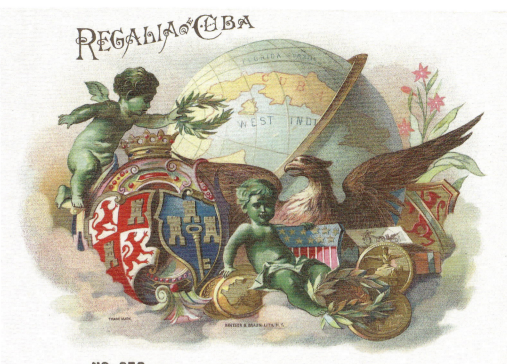

NO. 258 INS. ALSO BLANK $30.00 PER. 1000
" 259 OUTS. " " $15.00 " "

48. *Regalia de Cuba.* US. NY, Krueger & Braun, Nos. 258, 259.

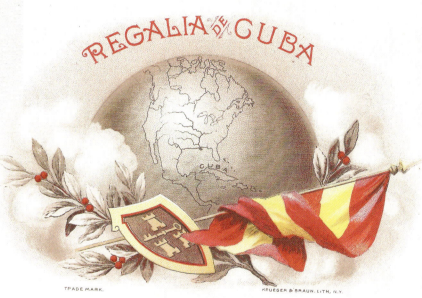

NO. 260 FLAP ALSO BLANK $20.00 PER. 1000
KRUEGER & BRAUN. 59 & 61 GOERCK ST. NEW YORK

49. *Regalia de Cuba.* US. NY, Krueger & Braun, Nos. 260.

MAP OF CUBA

MAP OF CUBA

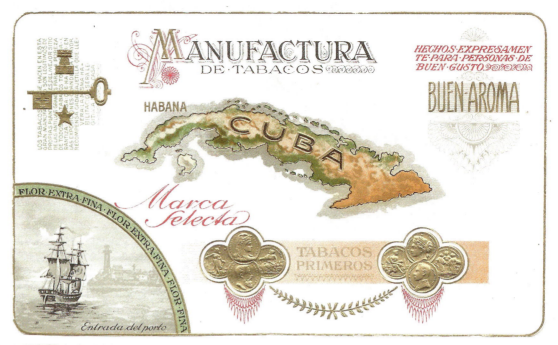

51. *Manufactura de Tabaco.* US.

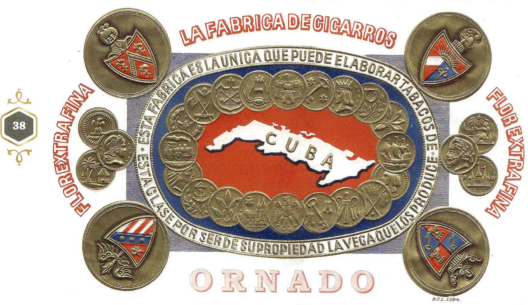

50. *Ornado.* Europa. P.J.L. 3394.

52. *Ocampo.* US.

Inspired by Cuba! CUBA ON THE LABELS CUETO

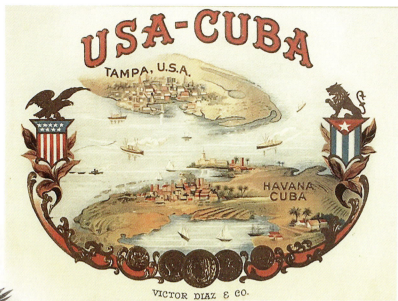

54. *USA-Cuba.* US.

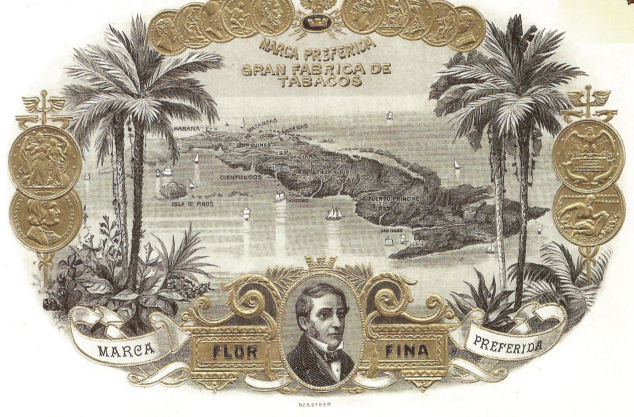

53. *Marca Preferida.* Europe. Dep. 61069.

MAP OF CUBA

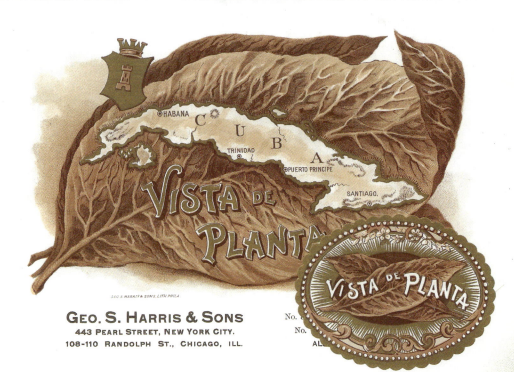

55. *Vista de Planta*. US. NY, Geo. S. Harris & Sons, Nos. 5284, 5285.

56. *Cuba*. US. NY, Krueger & Braun, No. 313.

Inspired by Cuba! **CUBA ON THE LABELS** CUETO

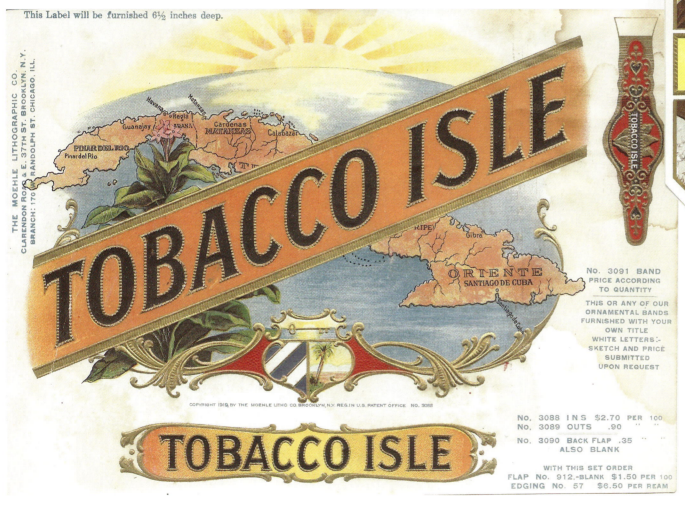

57. *Tobacco Isle.* US. Brooklyn, NY, The Moehle Litho. Co., 1919, Nos. 3088-3091.

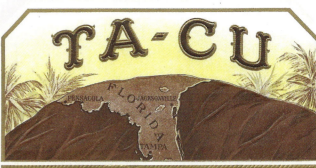

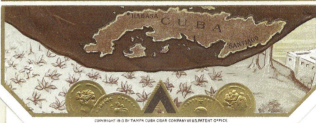

58. *Ta-Cu.* US. 1913.

MAP OF CUBA

MAP OF CUBA

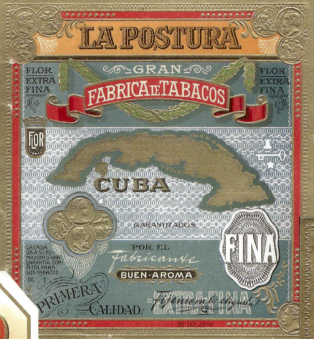

60. *La Postura.* US.

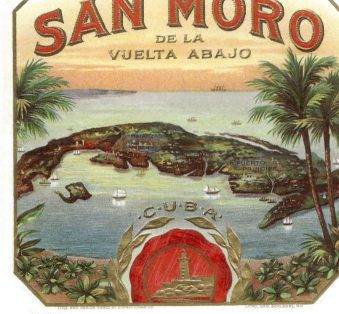

59. *San Moro de la Vuelta Abajo.* US. NY, Litho. Geo. Schlegel.

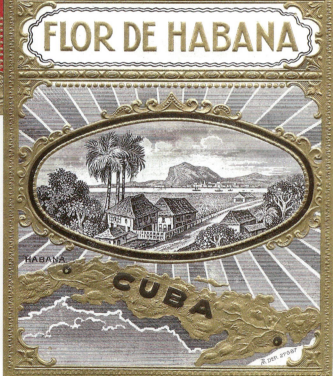

61. *Flor de Habana.* Europe. Dep. 27687.

Inspired by Cuba! **CUBA ON THE LABELS** CUETO

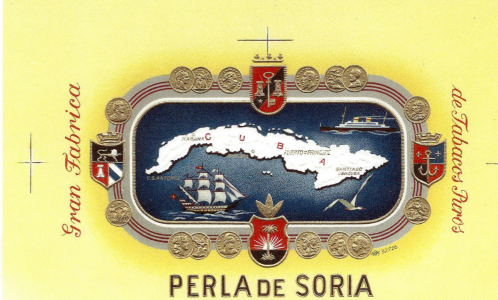

63. *Perla de Soria.* Europe. 32726.

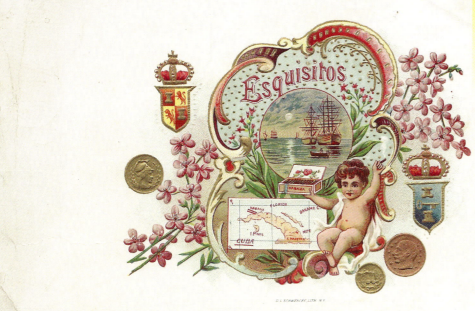

62. *Esquisitos.* US. NY, O.L. Schwencke, No. 6167.

MAP OF CUBA

COUNTRY SYMBOLS

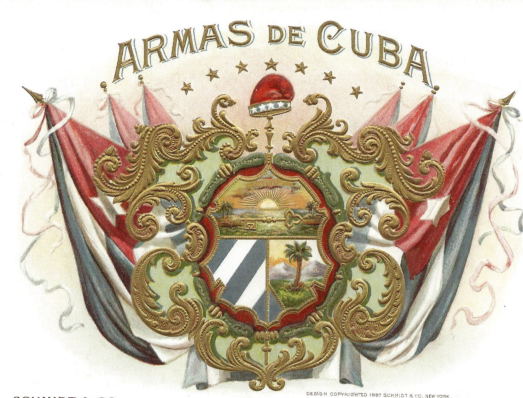

64. *Armas de Cuba.* US. NY, Schmidt & Co. Nos. 1124, 1125.

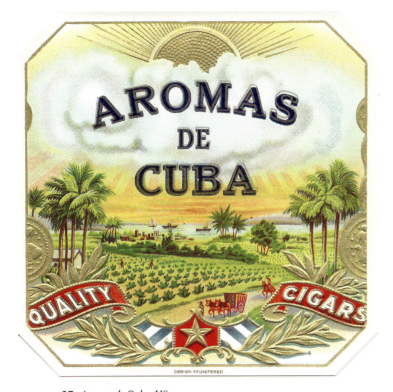

65. *Aromas de Cuba.* US.

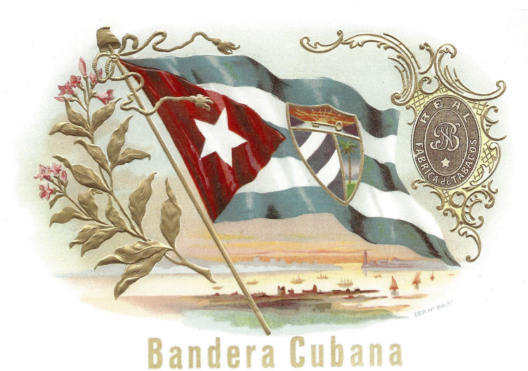

66. *Bandera Cubana.* Europe. Dep. No. 54-37.

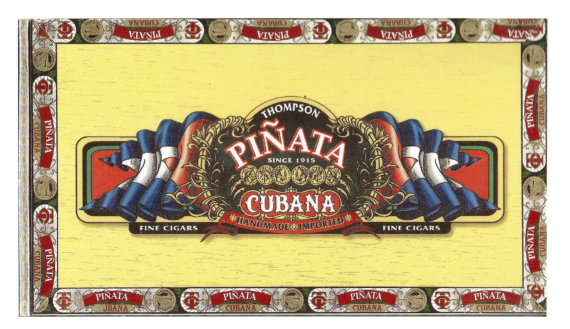

67. *Piñata Cubana.* US.

COUNTRY SYMBOLS

COUNTRY SYMBOLS

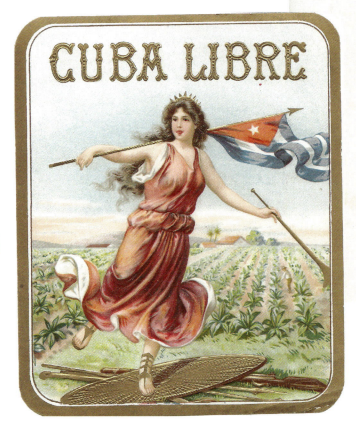

68. *Cuba Libre.* US.

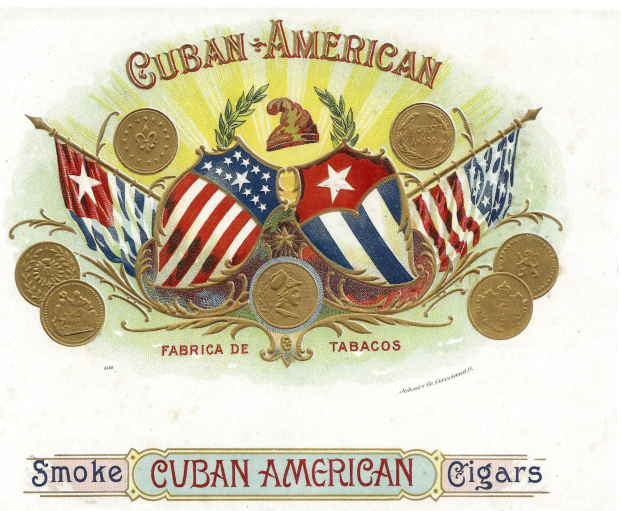

69. *Cuban - American.* US. Cleveland, Ohio. The Otis Litho. Co. Nos. 2130, 2131.

Inspired by Cuba! **CUBA ON THE LABELS** CUETO

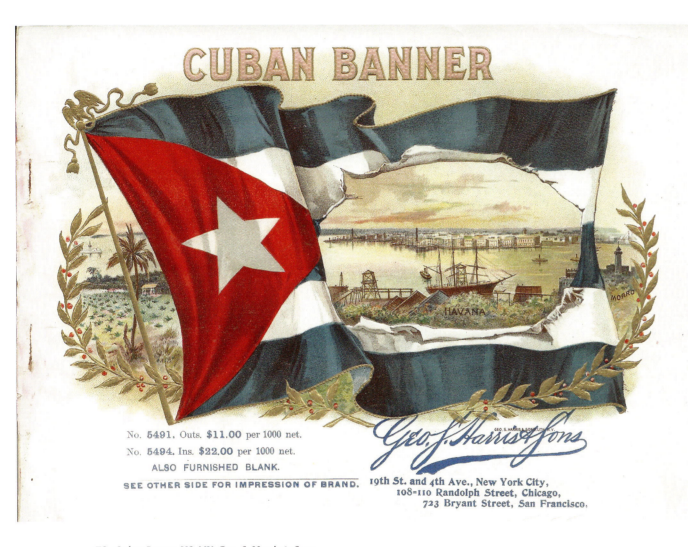

70. *Cuban Banner.* US. NY, Geo. S. Harris & Sons.

71. *Cuban Banner.* US. NY, Geo. S. Harris & Sons.

72. *Cubano No. 1.* US. Key West.

COUNTRY SYMBOLS

COUNTRY SYMBOLS

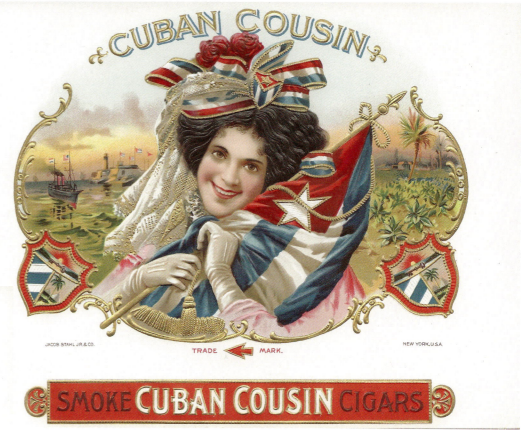

74. *Cuban Cousin.* US.

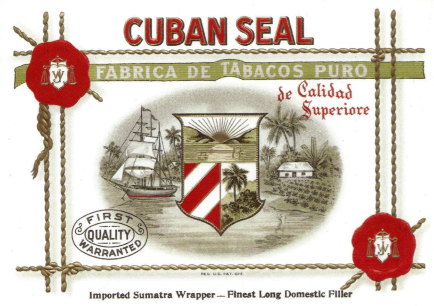

73. *Cuban Seal.* US.

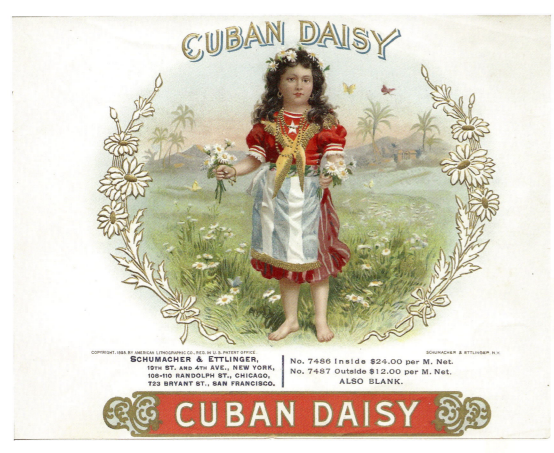

75. *Cuban Daisy.* US. NY, Schumacher & Ettlinger. Nos. 7486, 7487.

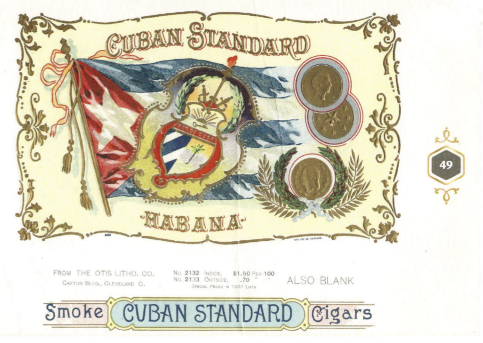

76. *Cuban Standard.* US. Cleveland, Ohio. The Otis Litho. Co. Nos. 2132, 2133.

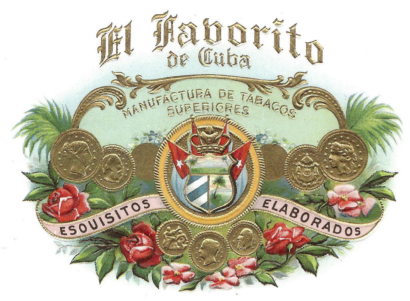

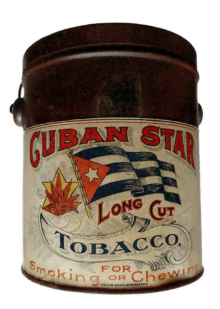

78. *Cuban Star.* On tin can.

77. *El Favorito de Cuba.* US. Brooklyn, NY, The Moehle Lithographic Co., Nos. 829, 831, 834.

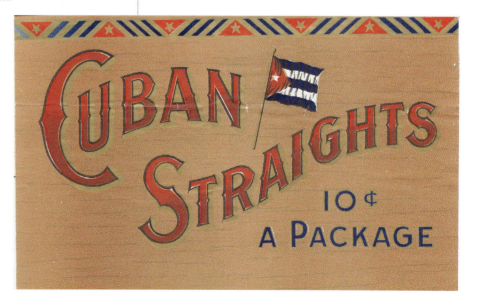

79. *Cuban Straights.* US.

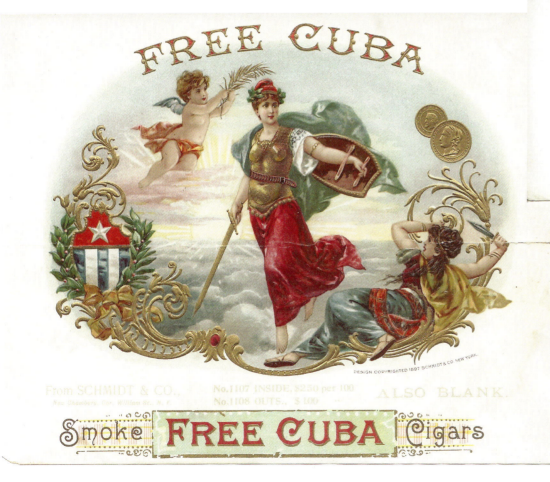

80. *Free Cuba.* US.

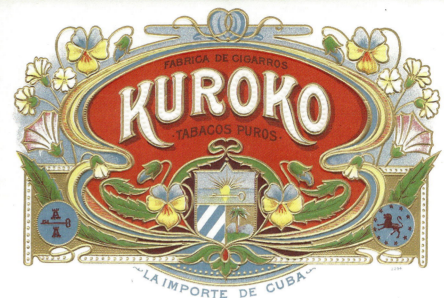

81. *Kuroko. La Importe de Cuba.* US. Cleveland, Ohio. The Otis Litho. Co. Nos. 2130, 2131.

COUNTRY SYMBOLS

COUNTRY SYMBOLS

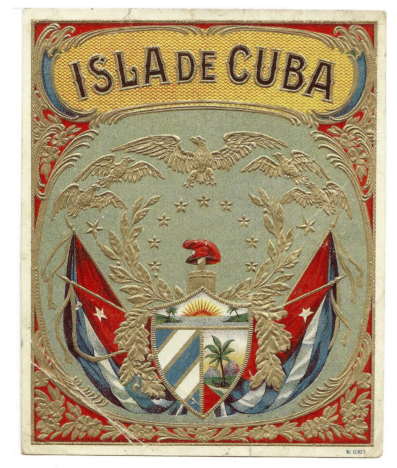

82. *Isla de Cuba.* Europe. No. 11925.

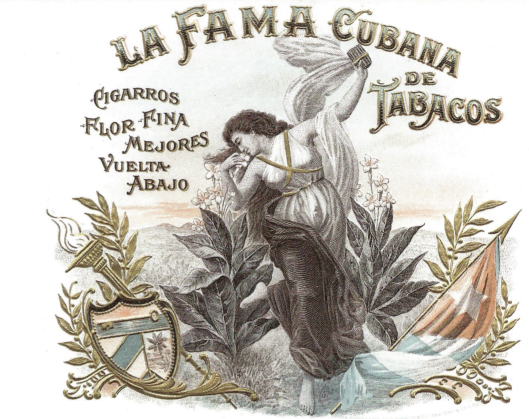

83. *La Fama Cubana.* US. NY, Schmidt & Co., Nos. 1407-1410.

Inspired by Cuba! **CUBA ON THE LABELS** CUETO

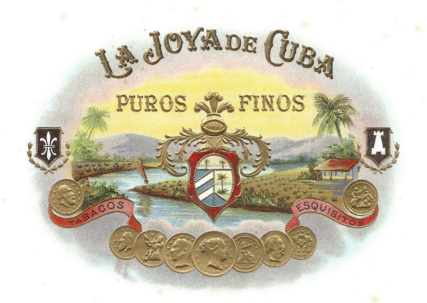

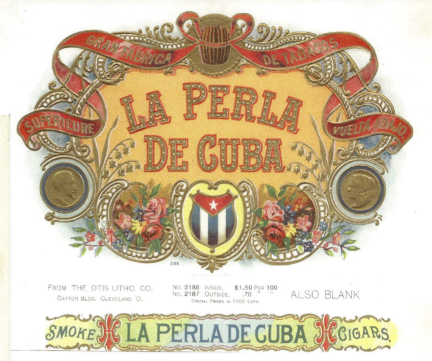

85. *La Perla de Cuba.* US. Cleveland, Ohio. The Otis Litho. Co. Nos. 2186, 2187.

84. *La Joya de Cuba.* US. Brooklyn, NY, The Moehle Lithographic Company, Nos. 912, 914, 917.

COUNTRY SYMBOLS

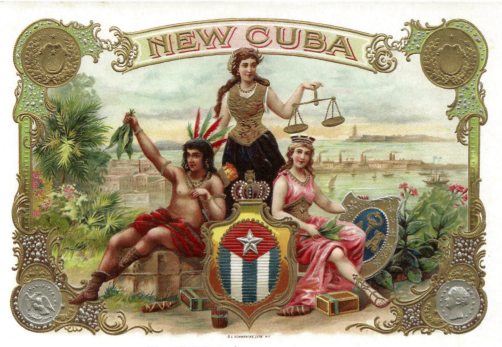

86. *New Cuba.* US. NY, O.L. Schwencke, Nos. 6312, 6313.

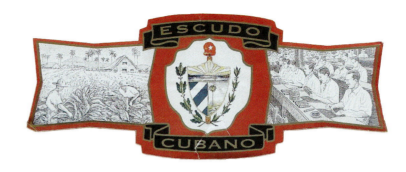

87. *Escudo Cubano.* US.& Sons.

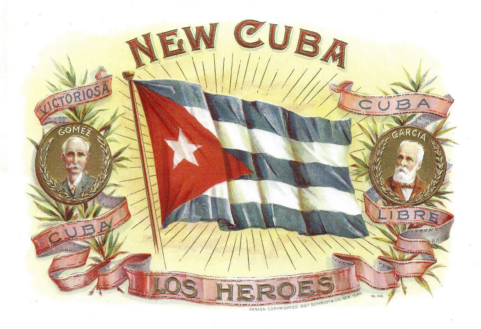

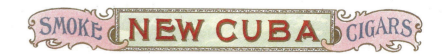

88. *New Cuba.* US. NY. Schmidt & Co., 1897, No. 1142.

COUNTRY SYMBOLS

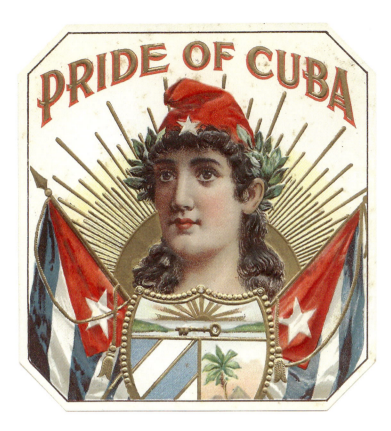

89. *Pride of Cuba.* US. NY, Litho Geo. Schlegel?

90. *Tabacuba.* US. NY, Louis E. Neuman & Co. Nos. 1348, 1349.

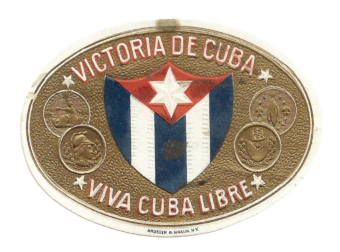

91. *Victoria de Cuba.* US. NY, Krueger & Braun.

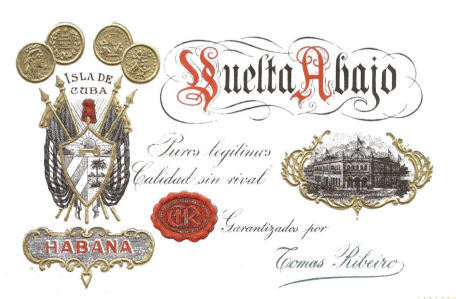

92. *Vuelta Abajo.* Europe?

COUNTRY SYMBOLS

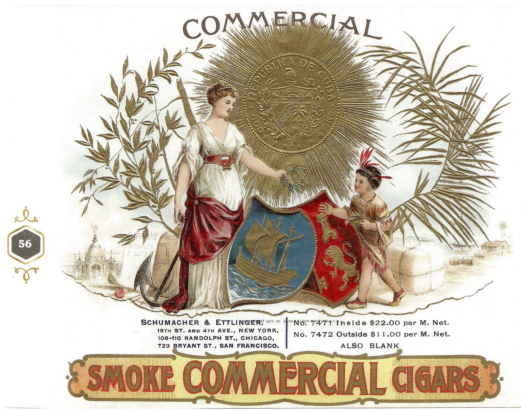

93. *Commercial.* US. NY, Schumacher & Ettlinger. Nos. 7471, 7472.

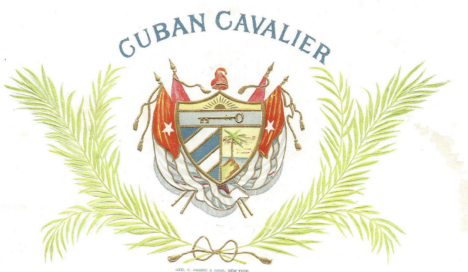

No. 5515 Seal $ 2.50 per M. Net.
No. 5516 Flap $13.50 per M. Net.
ALSO BLANK.

GEO. S. HARRIS & SONS,
19th St. and 4th Ave., New York.
108-110 Randolph St., Chicago.
723 Bryant St., San Francisco.

94. *Cuban Cavalier.* US. NY, Geo. S. Harris & Sons, Nos. 5515, 5516.

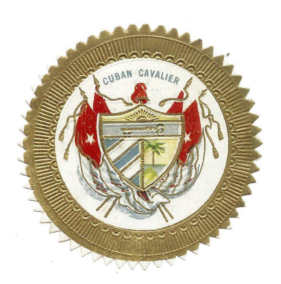

95. *Cuban Cavalier.* US. NY, Geo. S. Harris & Sons.

Inspired by Cuba! CUBA ON THE LABELS CUETO

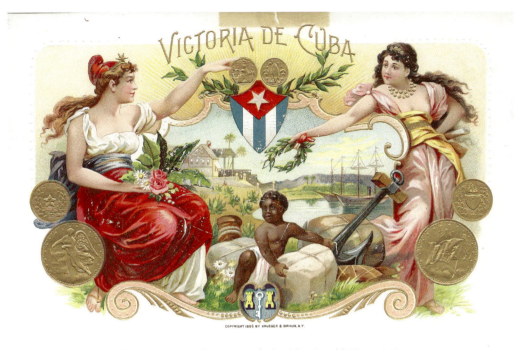
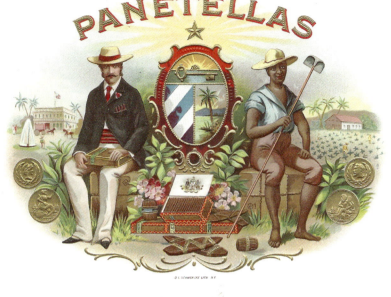
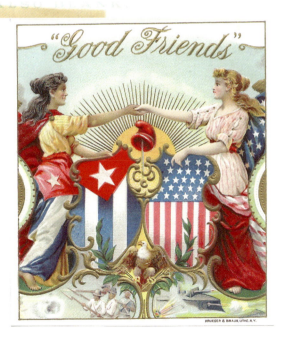
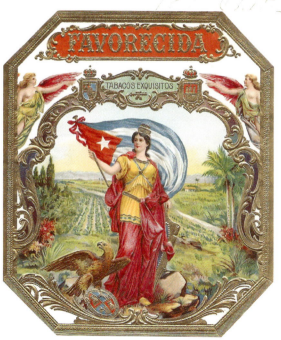

96. *Victoria de Cuba.* US. NY, Krueger & Braun, Nos. 534, 535.

97. *Panetellas.* NY. O.L. Schwencke.

98. *Good Friends.* U.S. NY. Kruger & Braun.

99. *Favorecida.* U.S.

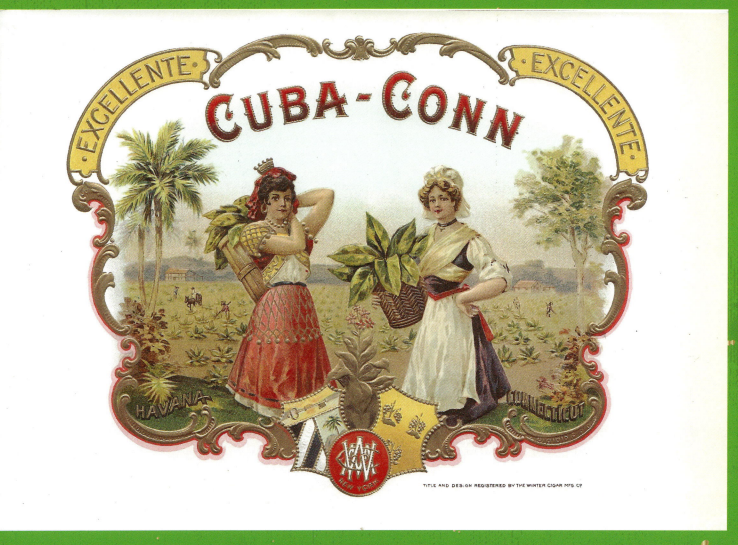

100. *Cuba - Conn.* US. [Registered by The Winter Cigar Mfg. Co.]

TOBACCO

TOBACCO

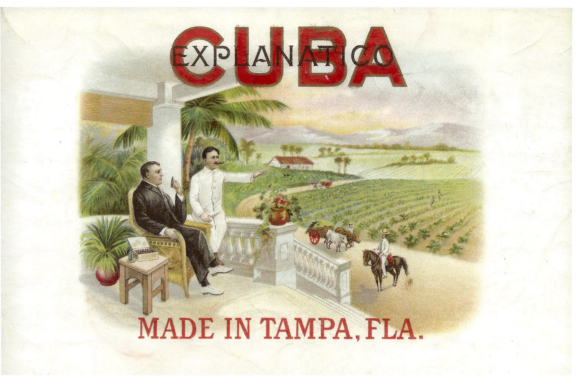

102. *Cuba Explanatico.* US.

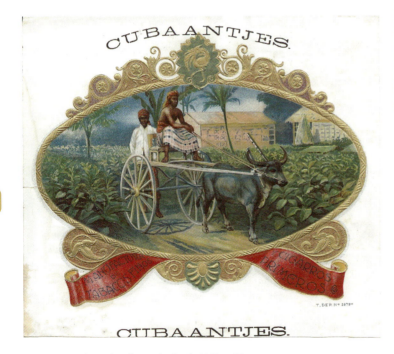

101. *Cubaantjes.* The Netherlands. T. Dep. No. 5979.

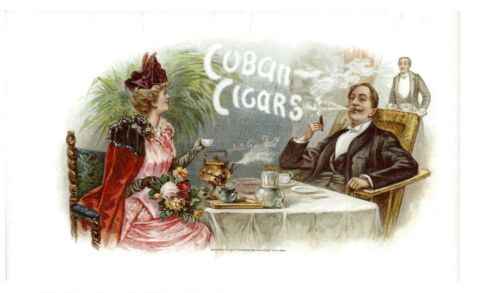

103. *Cuban Cigars.* US. NY, Schmidt & Co.

Inspired by Cuba! **CUBA ON THE LABELS** CUETO

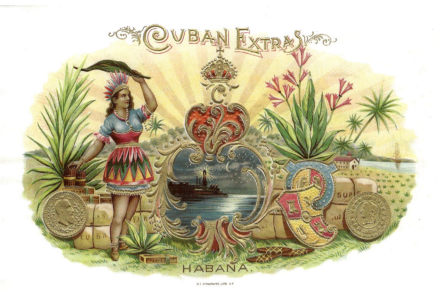

104. *Cuban Extra.* US. NY, O.L. Schwencke, Nos. 5632, 5633.

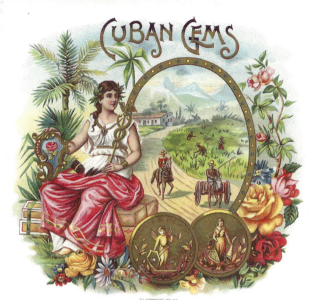

105. *Cuban Gems.* US. NY, O.L. Schwencke, No. 2618.

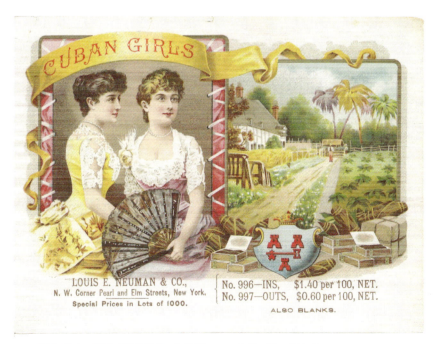

106. *Cuban Girls.* US. NY, Louis E. Neuman & Co. Nos. 996, 997.

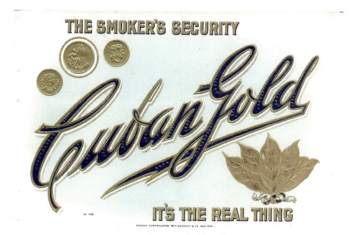

107. *Cuban Gold.* US. NY, Schmidt & Co., Nos. 1426-1427.

TOBACCO

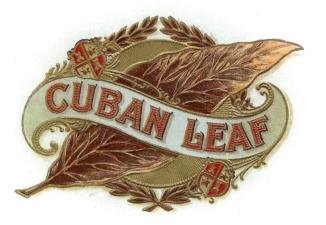

108. *Cuban Leaf.* US.

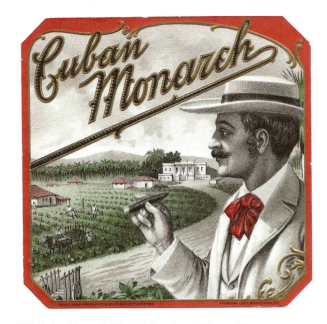

109. *Cuban Monarch.* US. NY, American Lithographic Co.

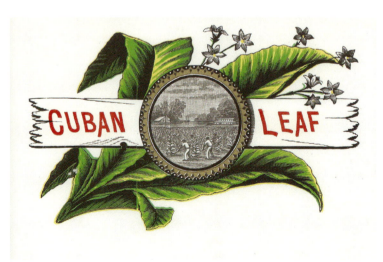

110. *Cuban Leaf.* US.

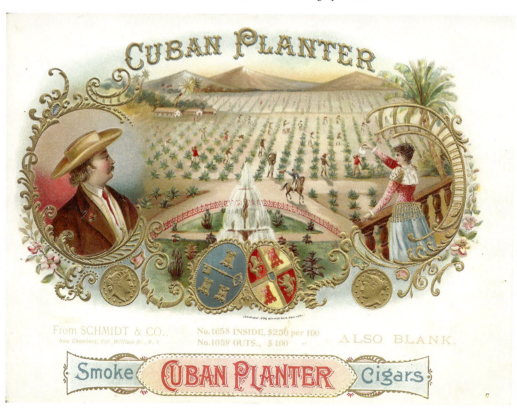

111. *Cuban Planter.* US. NY, Schmidt & Co., Nos. 1059, 1059.

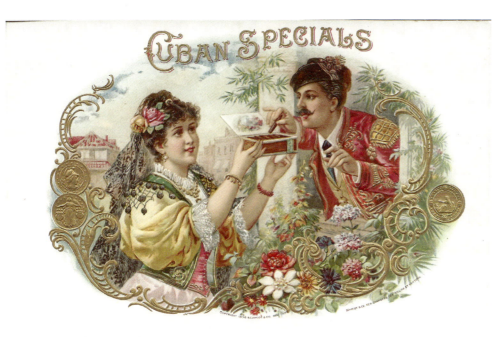

112. *Cuban Specials.* US. NY, Schmidt & Co., 1896, Nos. 1087, 1088.

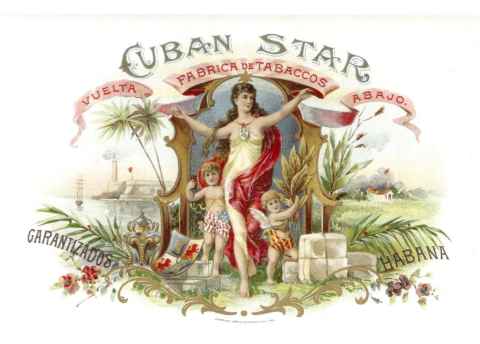

113. *Cuban Star.* US. NY, Schmidt & Co., 1896.

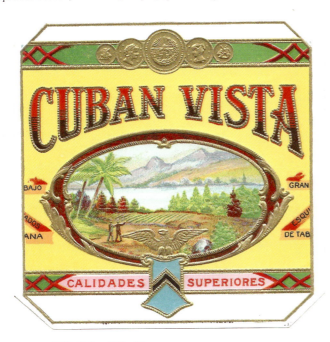

114. *Cuban Vista.* US.

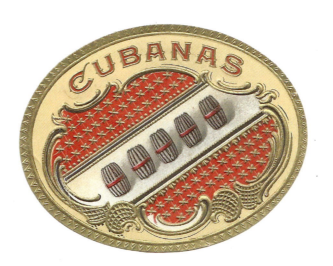

115. *Cubanas (Las Cremas Havanas).* US. NY, Schmidt & Co., 1904.

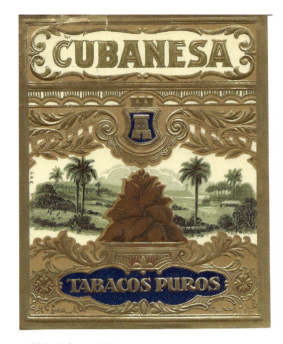

116. *Cubanesa.* US.

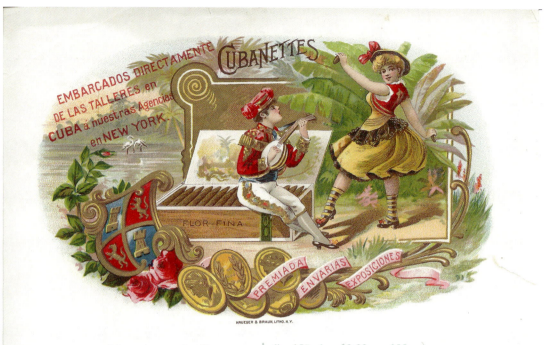

117. *Cubanettes.* US. NY, Krueger & Braun, Nos. 457, 458.

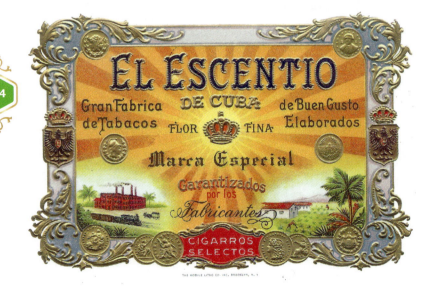

118. *El Escentio de Cuba.* US.

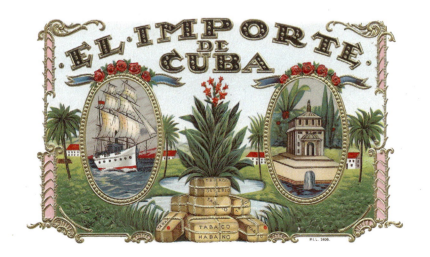

119. *El Importe de Cuba.* Europe. P.I.L. 3608.

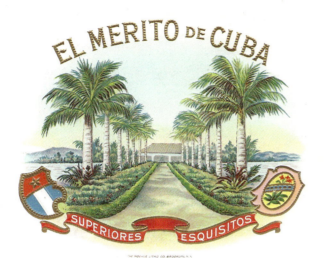

THE MOEHLE LITHOGRAPHIC CO.
CLARENDON ROAD & E. 37TH ST. BROOKLYN, N.Y.
BRANCH OFFICE: 171 E. RANDOLPH ST. CHICAGO, ILL.

NO. 711 FLAP $1.00 PER 100
NO. 713 B.W.F. .35 " "
ALSO BLANK
NO. 716 EDGING $5.50 PER REAM

120. *El Merito de Cuba.* US. Brooklyn, NY, The Moehle Lithographic Co., Nos. 711, 713, 716.

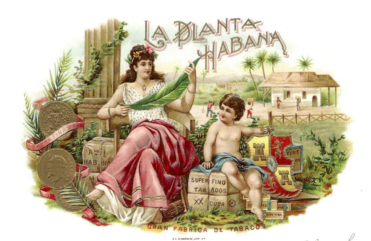

SPECIAL PRICE
500 SETS $10.00 NET.
1000 SETS $20.00 NET. SIZE OF OUTSIDE LABEL IS 4¼ x 4½

O.L. Schwencke
NEW YORK.

INS. No. 5839 $2.00 per 100
OUTS. No. 5840 $1.00 per 100
CHICAGO BRANCH No. 171 RANDOLPH ST.

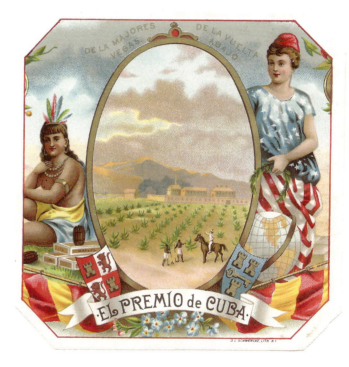

121. *El Premio de Cuba.* US. NY, O.L. Schwencke.

122. *La Planta Habana.* US. NY, O.L. Schwencke, Nos. 5839, 5840.

TOBACCO

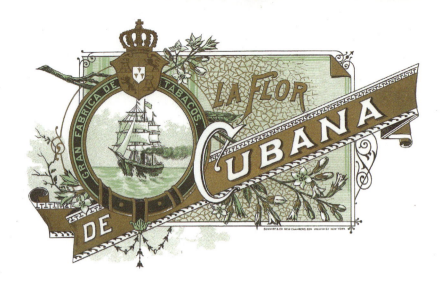

124. *La Flor de Cubana.* US. NY, Schmidt & Co.

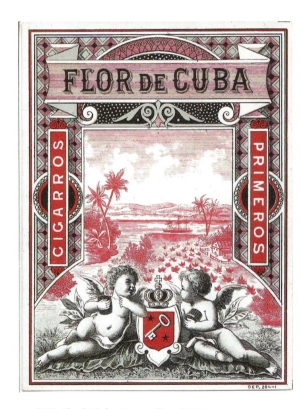

123. *Flor de Cuba.* Europe. Dep. 20441.

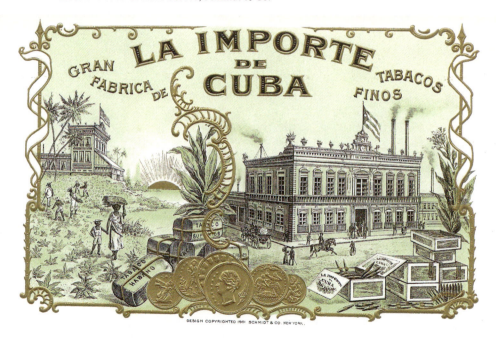

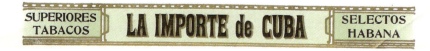

125. *La Importe de Cuba.* US. NY, Schmidt & Co., 1901.

Inspired by Cuba! CUBA ON THE LABELS CUETO

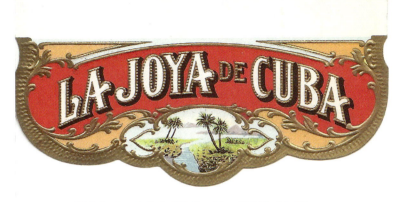

126. *La Joya de Cuba.* US. Brooklyn, NY, The Moehle Lithographic Company?

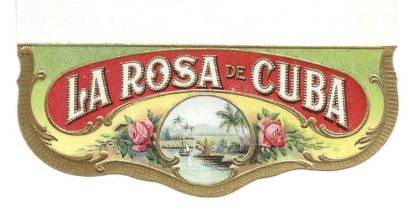

127. *La Rosa de Cuba.* US. Brooklyn, NY, The Moehle Lithographic Company.

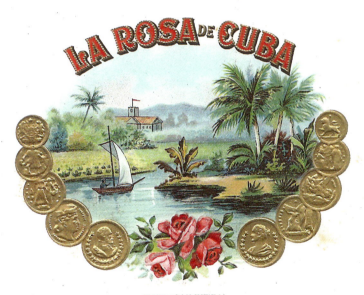

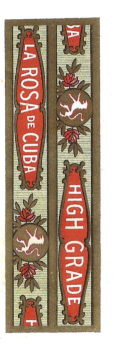

128. *La Rosa de Cuba.* US. Brooklyn, NY, The Moehle Lithographic Company, Nos. 755, 757, 760.

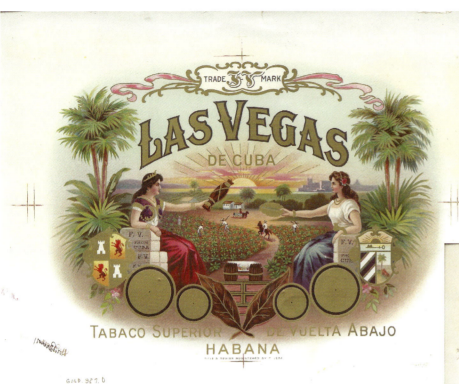

129. *Las Vegas de Cuba.* US. 1920s.

Inspired by Cuba! CUBA ON THE LABELS CUETO

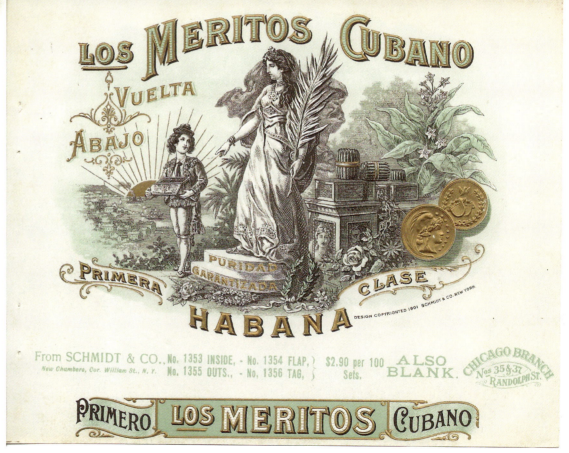

130. *Los Meritos Cubano.* US. NY. Schmidt & Co. Nos. 1353-1356.

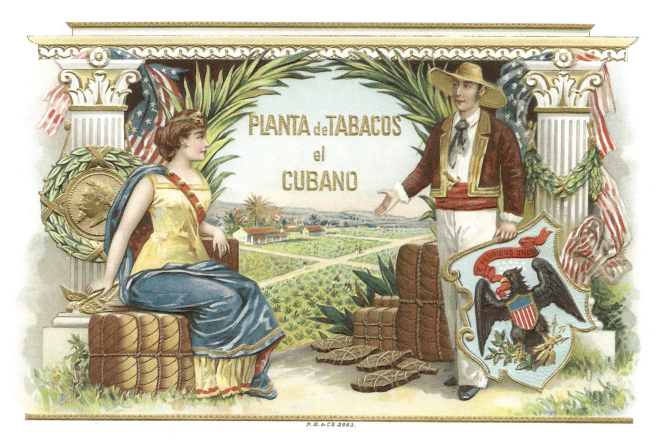

131. *Planta de Tabacos El Cubano.* US? P.B. & Co. 2663.

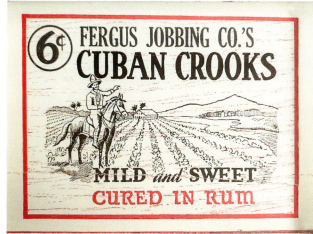

132. *Cuban Crooks.* US.

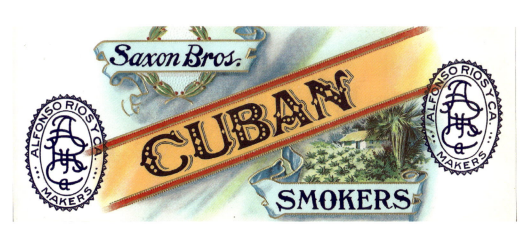

133. *Cuban Smokers.* US.

TOBACCO

TOBACCO

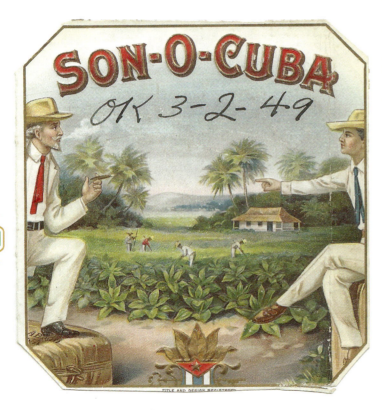

134. *Son-O-Cuba.* US.

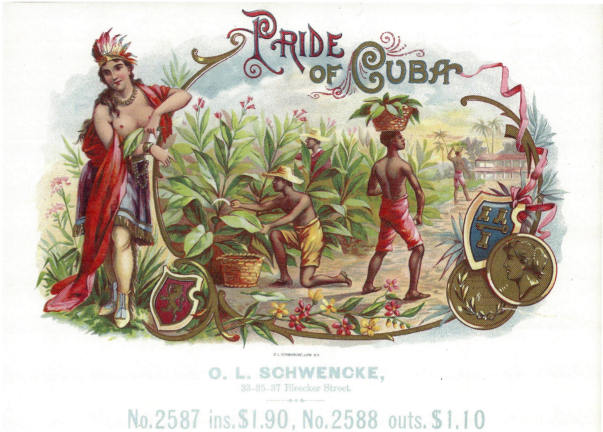

135. *Pride of Cuba.* US. NY, O.L. Schwencke, Nos. 2587, 2588.

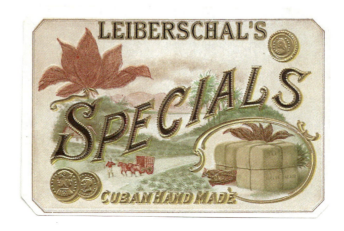

136. *Leiberschal's Specials.* US.

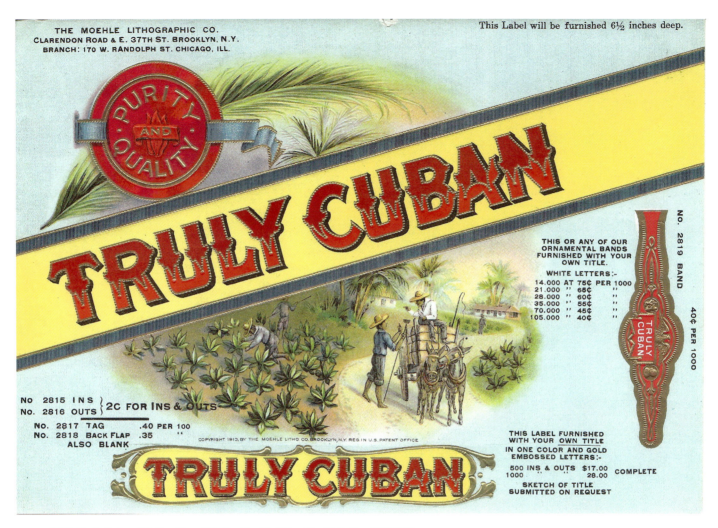

137. *Truly Cuban.* US. Brooklyn, NY, The Moehle Litho. Co., 1913, Nos. 2815-2819.

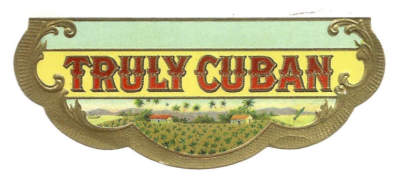

138. *Truly Cuban.* US. Brooklyn, NY, The Moehle Litho. Co. 1913.

TOBACCO

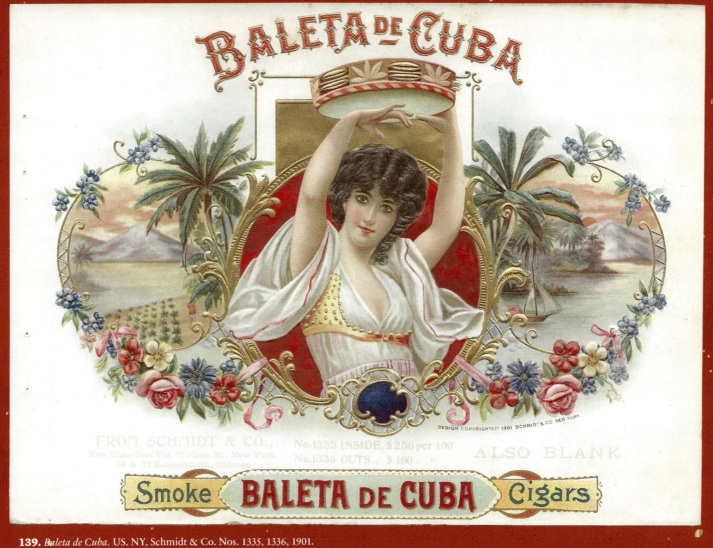

139. *Baleta de Cuba.* US. NY, Schmidt & Co. Nos. 1335, 1336, 1901.

WOMEN

WOMEN

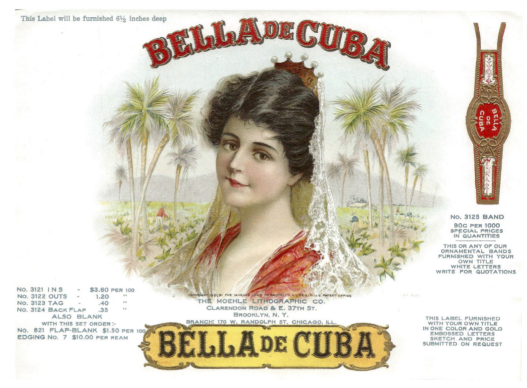

140. *Bella de Cuba.* US. Brooklyn, NY, The Moehle Lithographic Company.

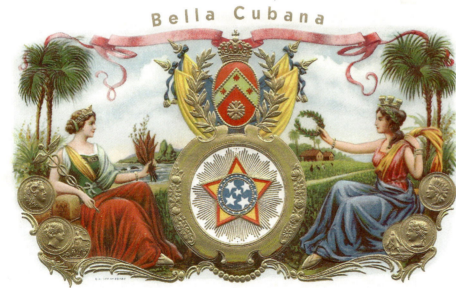

141. *Bella Cubana.* Germany. Detmold, G.K. [Gebruder Klingenberg] Dep. No. 26382.

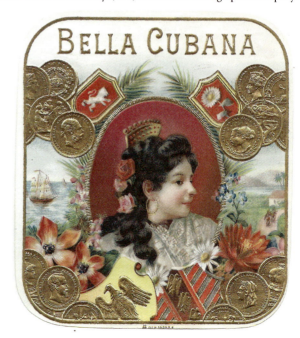

142. *Bella Cubana.* Europe. Dep. 16082 F.

Inspired by Cuba! **CUBA ON THE LABELS** CUETO

143. *Bella de Cuba.* US. Philadelphia, Geo S. Harris & Sons.

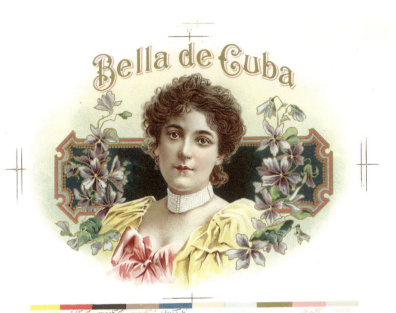

144. *Bella de Cuba.* US.

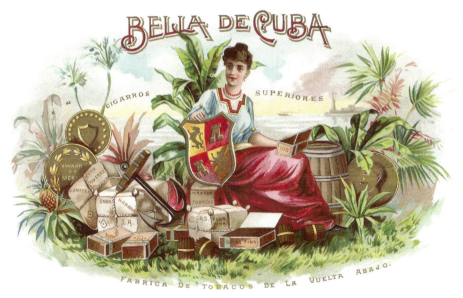

145. *Bella de Cuba.* US. NY, O.L. Schwencke. Nos. 5353, 5354.

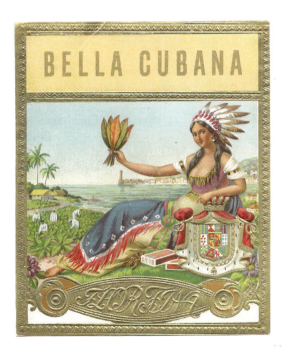

146. *Bella Cubana.* US?

WOMEN

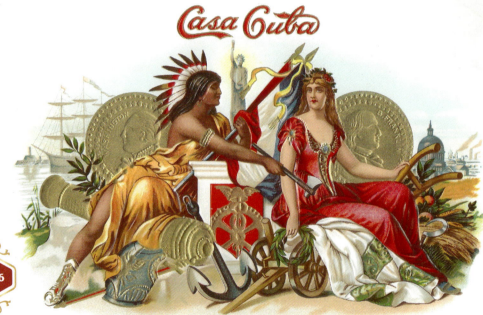

147. *Casa Cuba.* US.

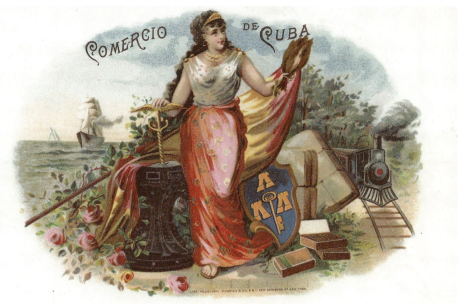

148. *Comercio de Cuba.* US. NY. Schmidt & Co.

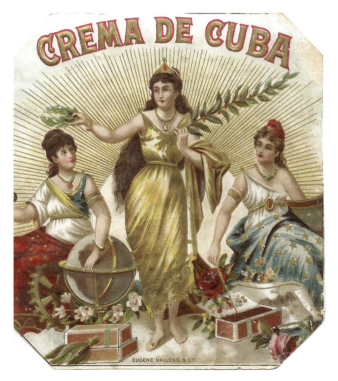

149. *Crema de Cuba.* US. [Eugene Valens Co.]

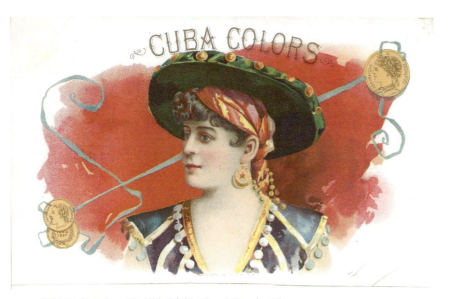

150. *Cuba Colors.* US. Philadelphia, Geo S. Harris & Sons.

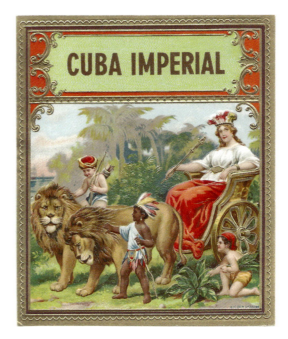

151. *Cuba Imperial.* Germany, Detmold, G.K. [Gebruder Klingenberg] Dep. 28290.

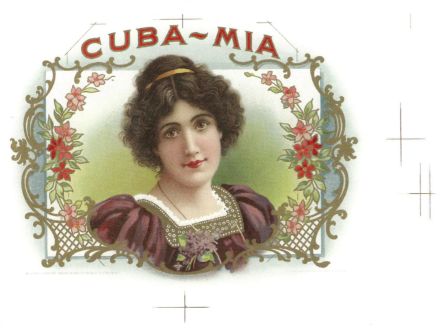

152. *Cuba Mia.* US.

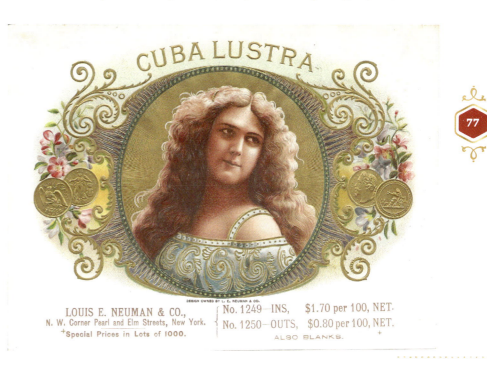

153. *Cuba Lustra.* US. NY, Louis E. Neuman & Co., Nos. 1249, 1250.

WOMEN

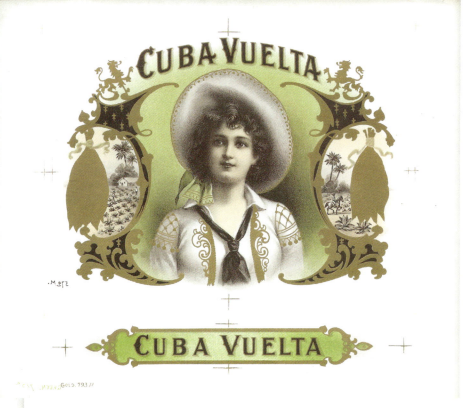

155. *Cuba Vuelta.* US.

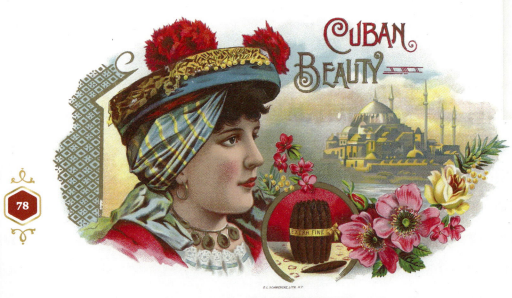

154. *Cuban Beauty.* US. NY, O.L. Schwencke, Nos. 2564, 2565.

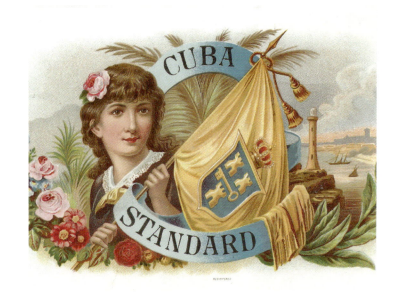

156. *Cuba Standard.* US.

Inspired by Cuba! **CUBA ON THE LABELS** CUETO

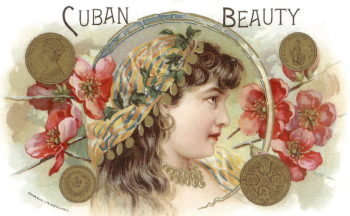

157. *Cuban Beauty.* US. Cleveland, Ohio, Johns & Co. Nos. 3051, 3052.

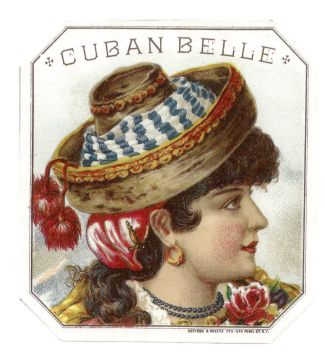

158. *Cuban Belle.* US. NY, Heffron & Phelps.

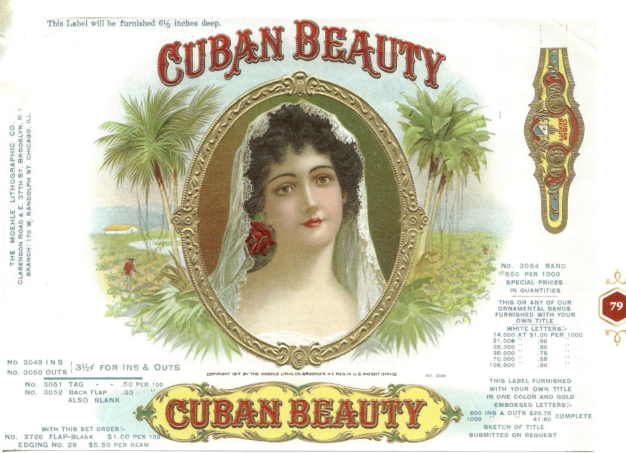

159. *Cuban Beauty.* US. Brooklyn, NY, The Moehle Litho. Co.

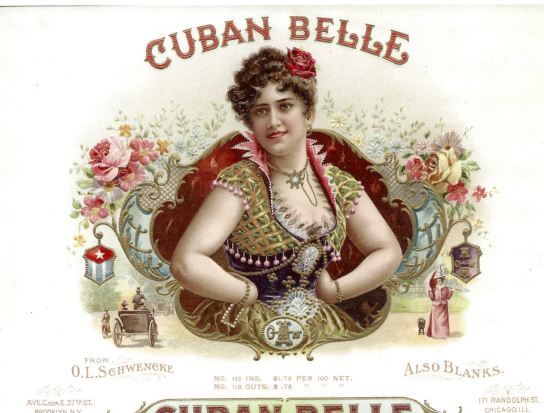

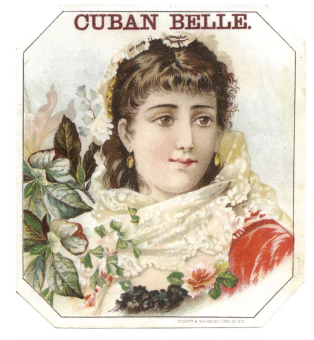

160. *Cuban Belle.* US. NY, O.L. Schwencke, Nos. 112, 113.

161. *Cuban Belle.* US. NY, Sackett & Wilhelms Litho Co.

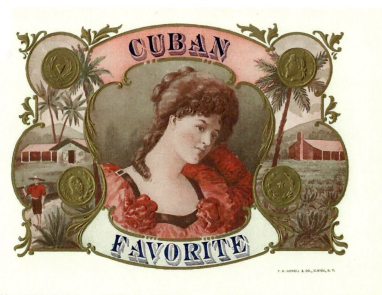

162. *Cuban Favorite.* US. Elmira, NY, F.M. Howell & Co. No. 284.

Inspired by Cuba! **CUBA ON THE LABELS** CUETO

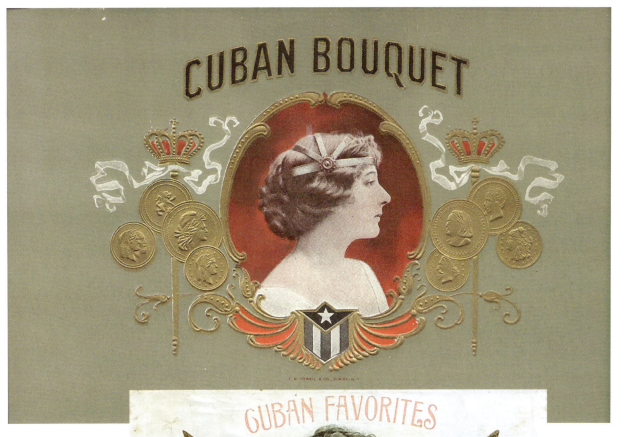

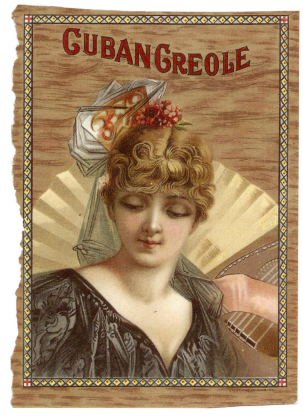

164. *Cuban Creole.* US.

163. *Cuban Bouquet.* US. Elmira, NY, F.M. Howell & Co.

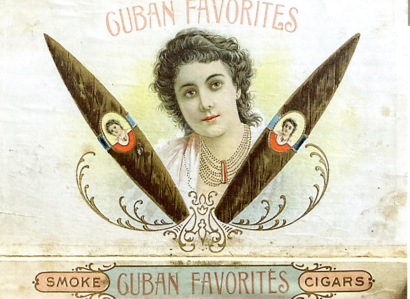

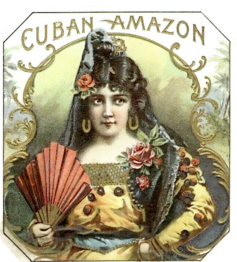

165. *Cuban Favorites.* US.

166. *Cuban Amazon.* US. NY. American Lithographic Co.

WOMEN

WOMEN

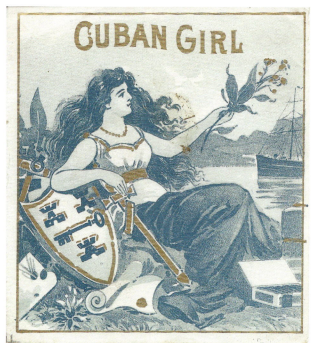

168. *Cuban Girl.* US.

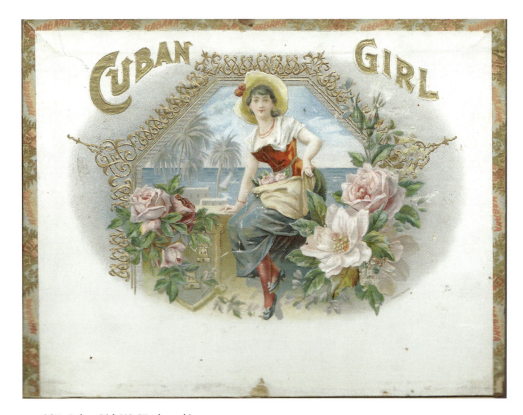

167. *Cuban Girl.* US. [Trademark]

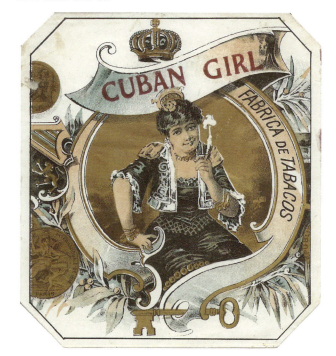

169. *Cuban Girl.* US.

Inspired by Cuba! CUBA ON THE LABELS CUETO

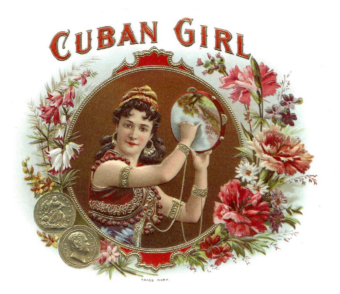

170. *Cuban Girl.* US. [Trademark]

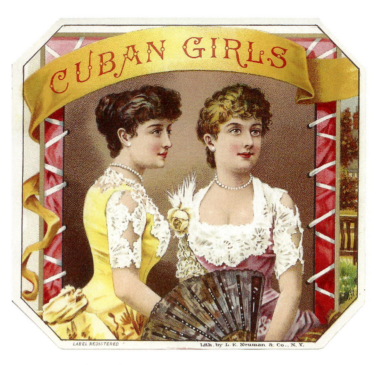

171. *Cuban Girls.* US. NY, Louis E. Neuman & Co.

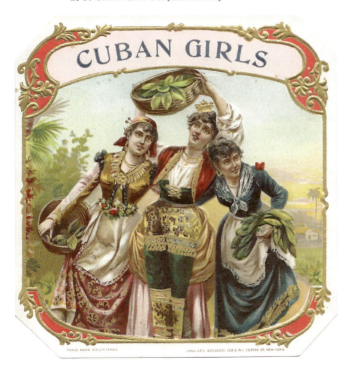

172. *Cuban Girls.* US. NY, Litho. Geo. Schlegel.

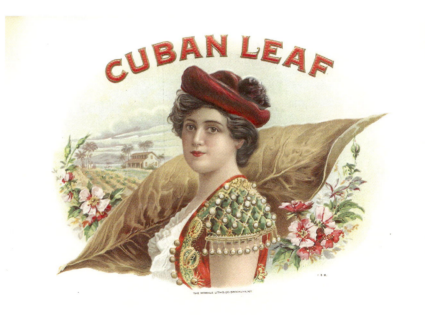

173. *Cuban Leaf.* US. Brooklyn, NY, The Moehle Litho. Co.

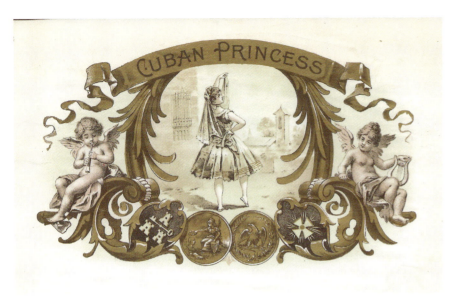

174. *Cuban Princess.* US.

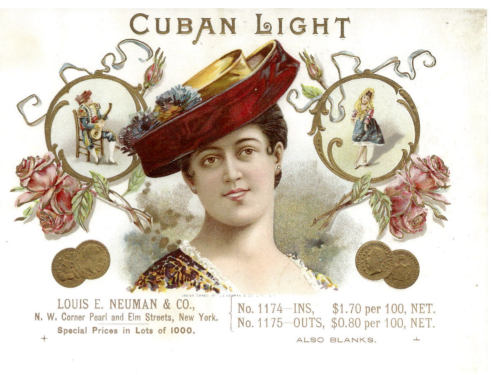

175. *Cuban Light.* US. NY, Louis E. Neuman & Co. Nos. 1174, 1175.

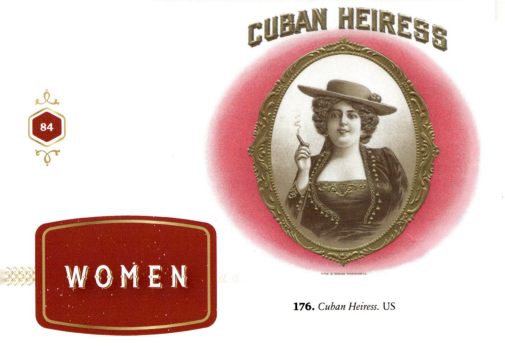

176. *Cuban Heiress.* US

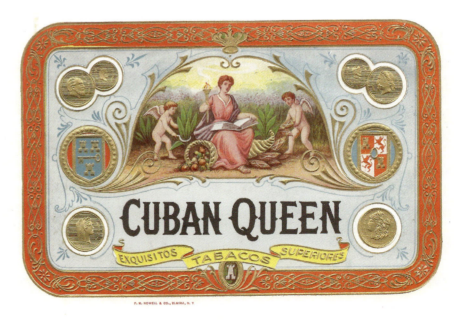

177. *Cuban Queen.* US. Elmira, NY, F.M. Howell & Co.

WOMEN

Inspired by Cuba! CUBA ON THE LABELS CUETO

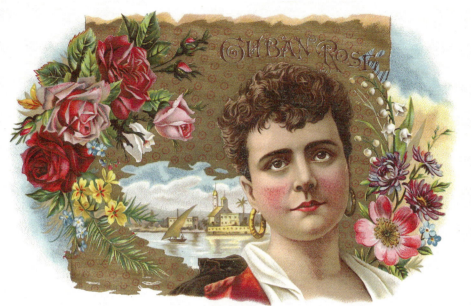

178. *Cuban Rose.* US. NY, O.L. Schwencke Lith., No. 2413.

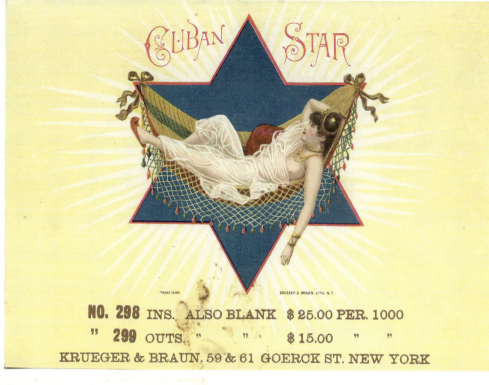

179. *Cuban Star.* US. NY, Krueger & Braun, Nos. 298, 299.

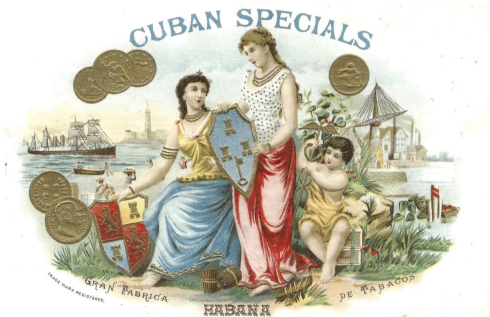

180. *Cuban Specials.* US.

WOMEN

WOMEN

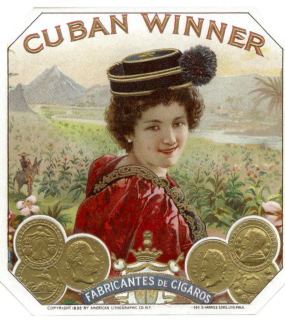

181. *Cuban Winner.* US. NY, American Lithographic Co., 1900.

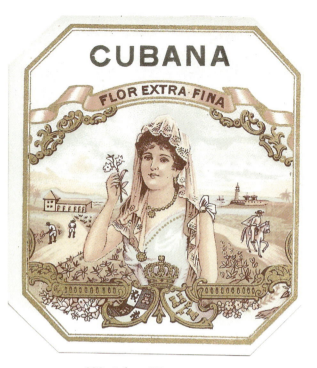

182. *Cubana.* US.

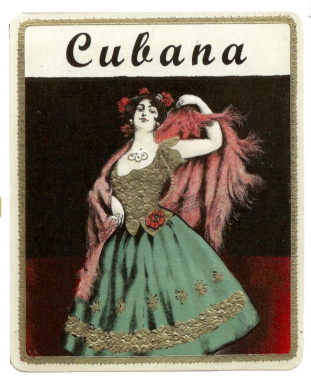

183. *Cubana.* Europe.

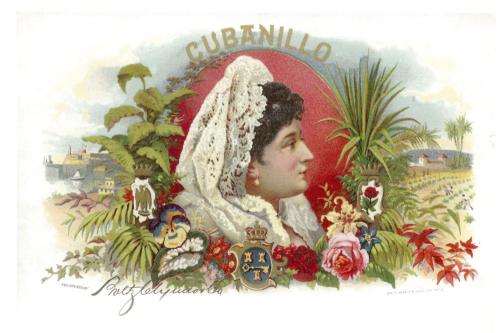

184. *Cubanillo.* US. Philadelphia, Geo S. Harris & Sons.

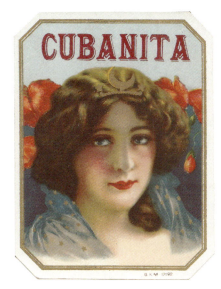

185. *Cubanita.* Germany. Detmold, G.K. [Gebruder Klingenberg] 17192.

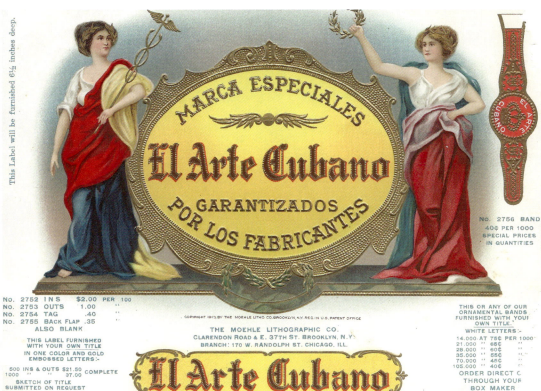

186. *El Arte Cubano.* US. Brooklyn, NY, The Moehle Lithographic Co., Nos. 2752-2755.

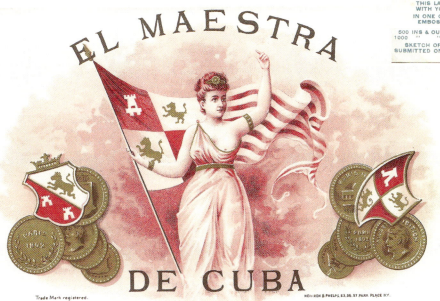

187. *El Maestra de Cuba.* US. NY. Heffron & Phelps, Nos. 831, 832.

188. *El Cubanos.* US.

WOMEN

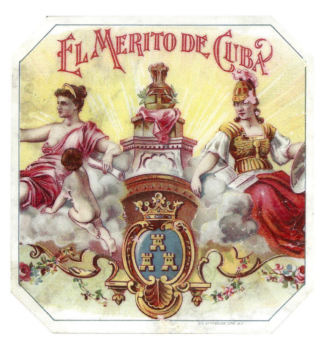

189. *El Merito de Cuba.* US. NY, O.L. Schwenck

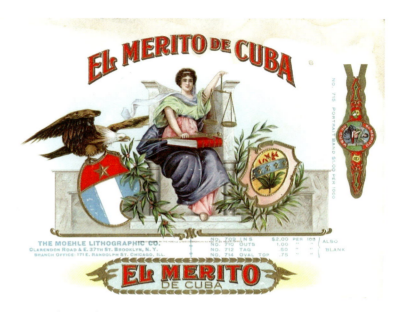

190. *El Merito de Cuba.* US. NY. The Moehle Lithographic Co. No. 709

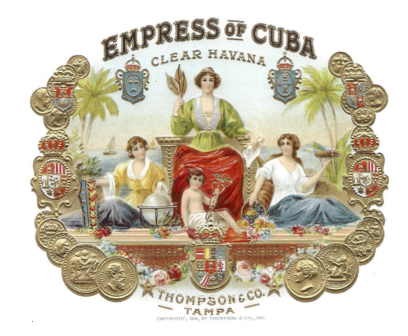

191. *Empress of Cuba.* US. NY. The Moehle Lithographic Co. No. 709

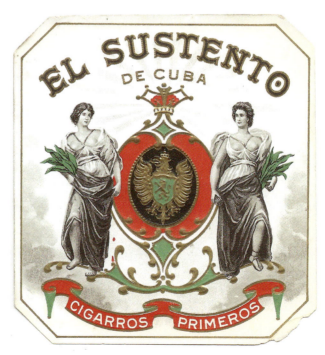

192. *El Sustento de Cuba.* US.

Inspired by Cuba! CUBA ON THE LABELS CUETO

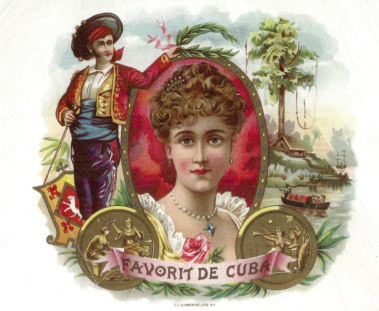

193. *Favorit de Cuba.* US. NY, O.L. Schwencke, Nos. 2607, 2608.

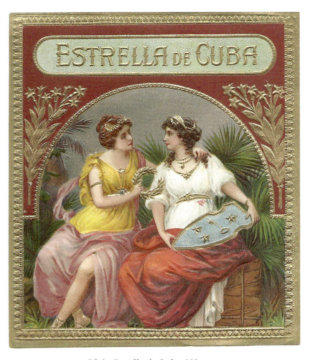

194. *Estrella de Cuba.* US.

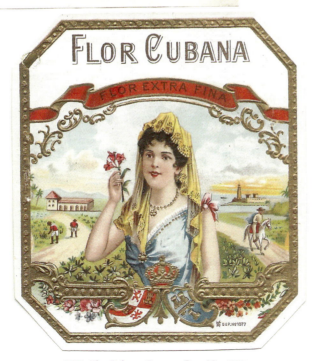

195. *Flor Cubana.* Europe. Dep. No. 1077.

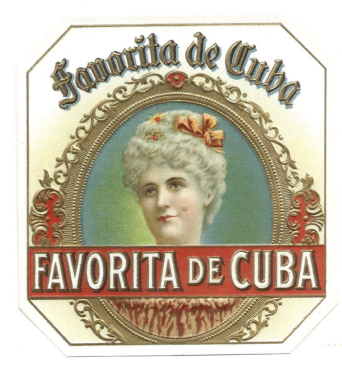

196. *Favorita de Cuba.* US.

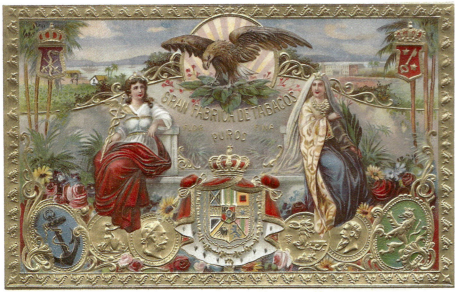

197. *Flor de Cubana.* US.

198. *Heralda de Cuba.* US. NY, Schmidt & Co.

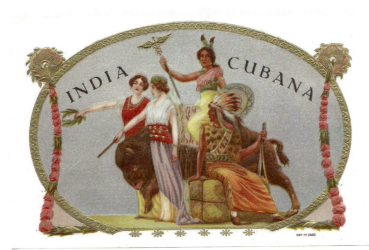

199. *India Cubana.* Europe. Dep. No. 3960.

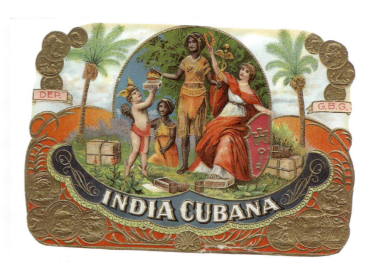

200. *India Cubana.* US.

Inspired by Cuba! **CUBA ON THE LABELS** CUETO

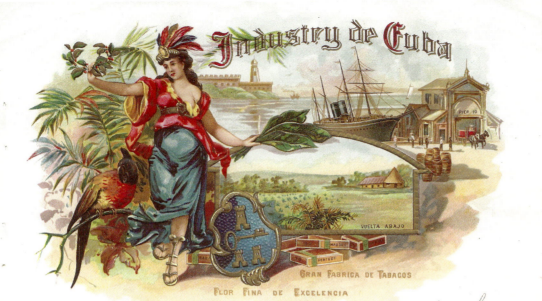

201. *Industry de Cuba.* US. NY, O.L. Schwencke, Nos. 5562, 5563.

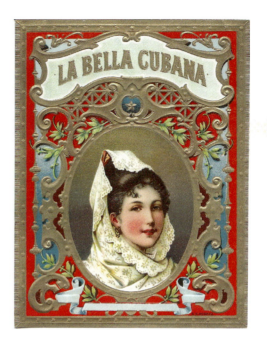

202. *La Bella Cubana.* Germany. Detmold, G.K. [Gebruder Klingenberg] No. 9842.

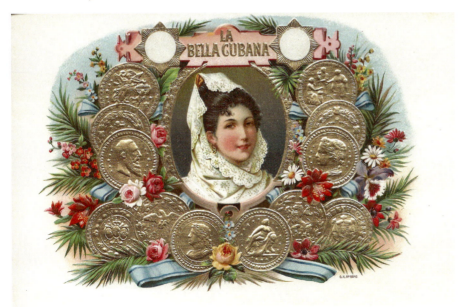

203. *La Bella Cubana.* Germany. Detmold, G.K. [Gebruder Klingenberg] No. 9802.

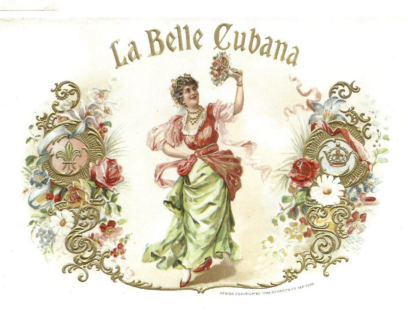

204. *La Belle Cubana.* US. NY, Schmidt & Co., 1898.

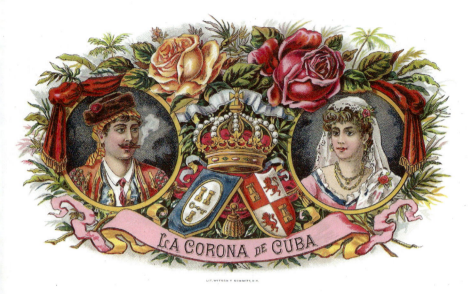

205. *La Corona de Cuba.* US. NY, Witsch & Schmitt [853].

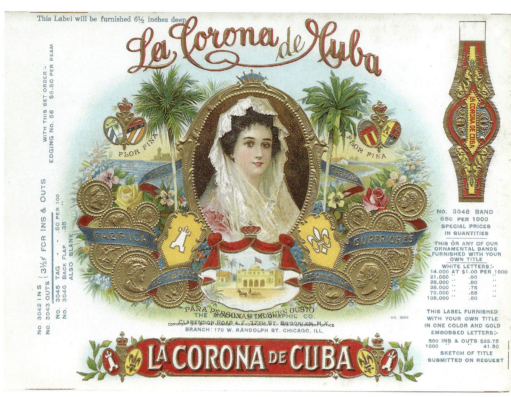

206. *La Corona de Cuba.* US. Brooklyn, NY, The Moehle Lithographic Company, Nos. 3042, 3043, 3048.

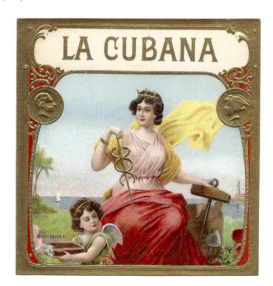

207. *La Cubana.* US.

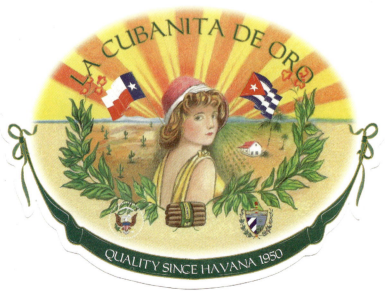

208. *La Cubanita de Oro.* Mexico.

Inspired by Cuba! **CUBA ON THE LABELS** CUETO

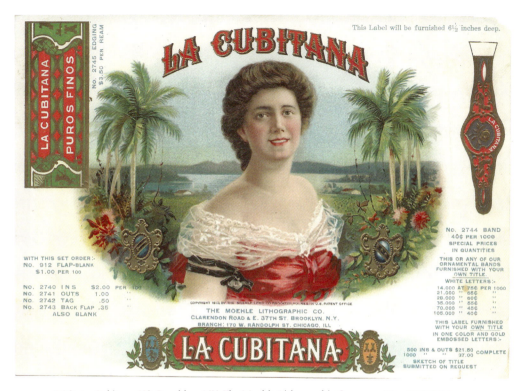

209. *La Cubitana*. US. Brooklyn, NY, The Moehle Lithographic Company, Nos. 2740-2744.

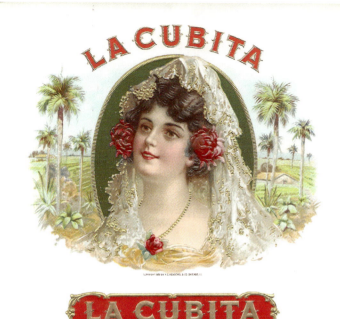

210. *La Cubita*. Chicago, Illinois. A.C. Henschel & Co.

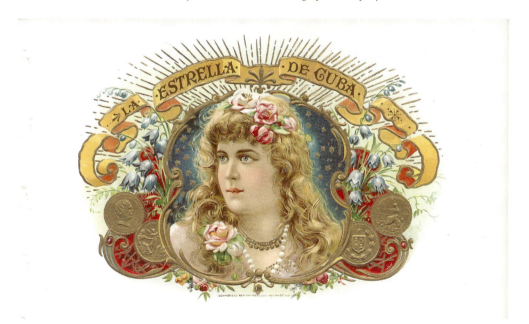

211. *La Estrella de Cuba*. US. NY, Schmidt & Co.

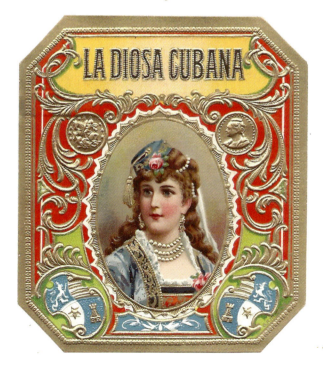

212. *La Diosa Cubana*. US.

WOMEN

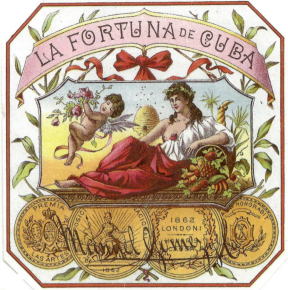

213. *La Fortuna de Cuba.* US.

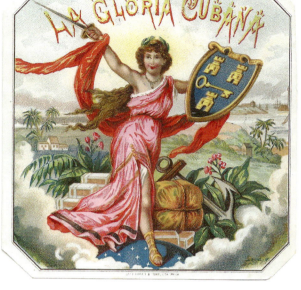

214. *La Gloria Cubana.* US. Philadelphia, Geo S. Harris & Sons.

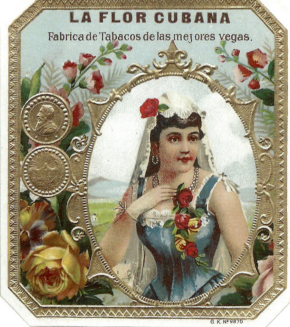

215. *La Flor Cubana.* Germany. Detmold, G.K. [Gebruder Klingenberg], No. 9870.

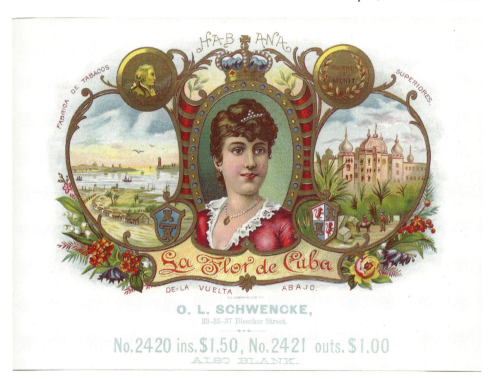

216. *La Flor de Cuba.* US. NY, O.L. Schwencke, Nos. 2420, 2421.

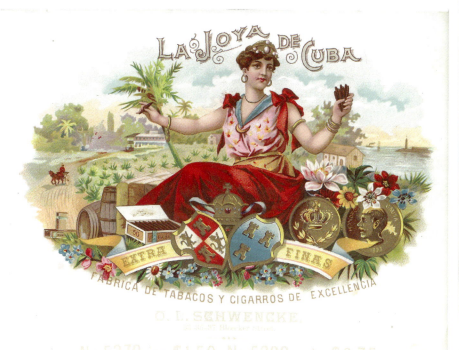
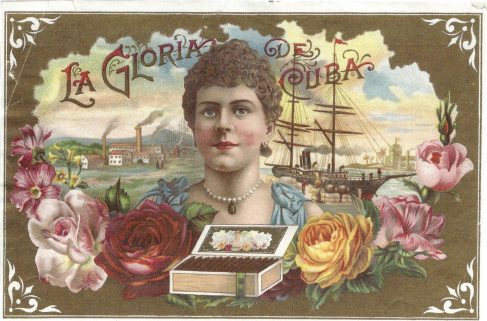
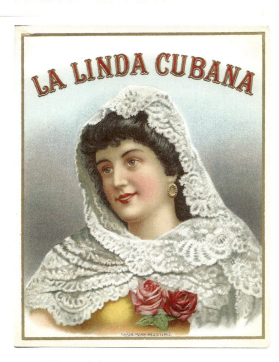

217. *La Joya de Cuba.* US. NY, O.L. Schwencke, No. 5379.

218. *La Gloria de Cuba.* US. NY, O.L. Schwencke, Nos. 2436, 2437.

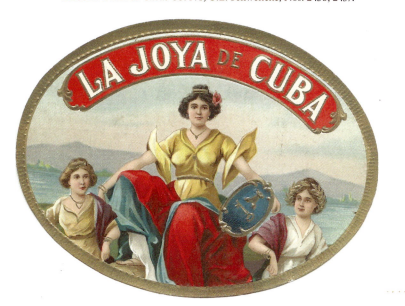

219. *La Linda Cubana.* US.

220. *La Joya de Cuba.* US. NY, O.L. Schwencke, No. 5380.

WOMEN

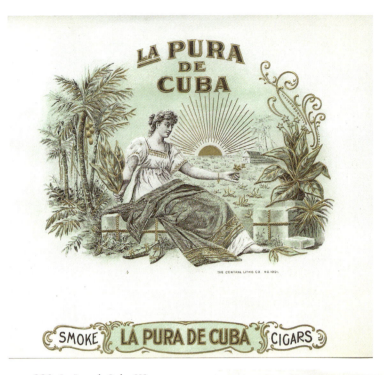

221. *La Pura de Cuba.* US. Cleveland, Ohio. Central.

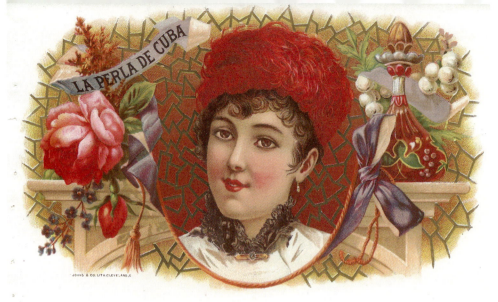

222. *La Perla de Cuba.* US. Cleveland, Ohio, Johns & Co., Nos. 1510, 1511.

WOMEN

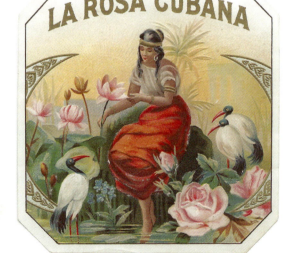

223. *La Rosa Cubana.* US.

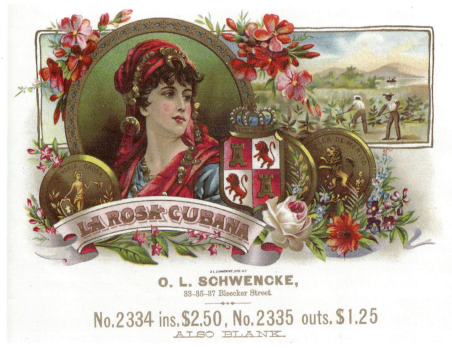

224. *La Rosa Cubana.* US. NY, O.L. Schwencke, Nos. 2334, 2335.

Inspired by Cuba! CUBA ON THE LABELS CUETO

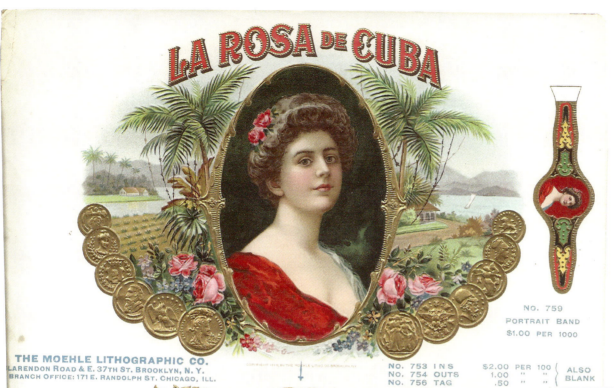

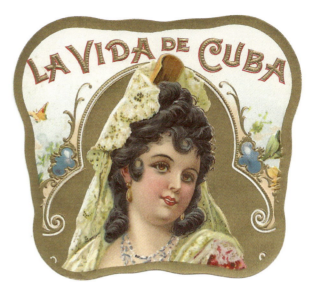

226. *La Vida de Cuba.* US.

225. *La Rosa de Cuba.* US. Brooklyn, NY, The Moehle Lithographic Company, Nos. 753, 754, 756, 759.

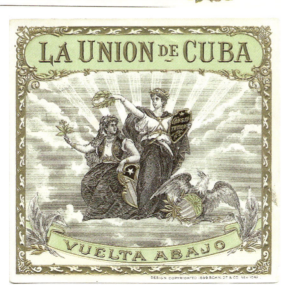

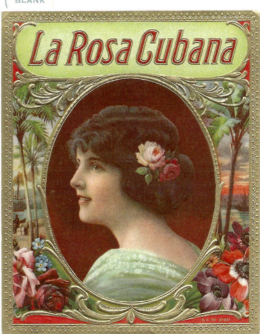

227. *La Union de Cuba.* US. NY, Schmidt & Co., 1899.

228. *La Rosa Cubana.* Germany. Detmold, G.K. [Gebruder Klingenberg], No. 21851.

WOMEN

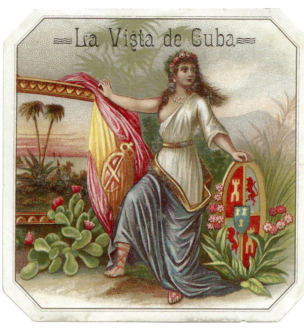

229. *La Vista de Cuba.* US.

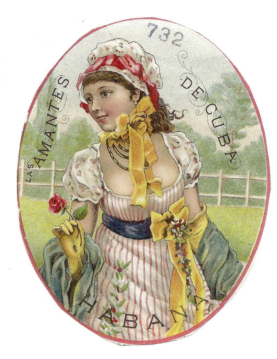

230. *Las Amantes de Cuba.* US.

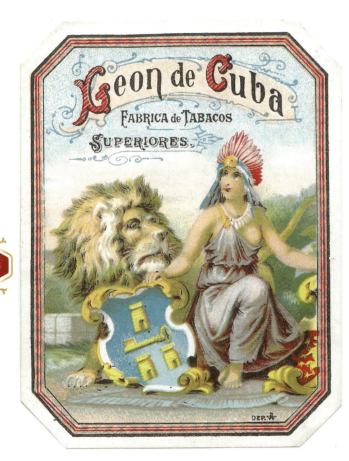

231. *Leon de Cuba.* Europe. Dep. 3W.

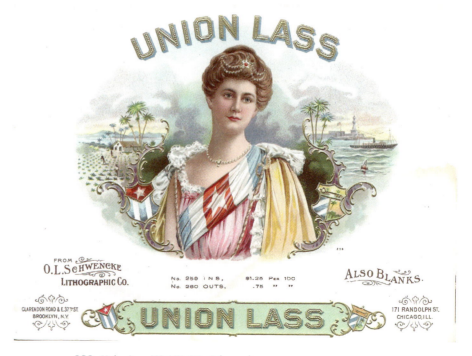

232. *Union Lass.* US. NY. O.L. Schwencke.

Inspired by Cuba! CUBA ON THE LABELS CUETO

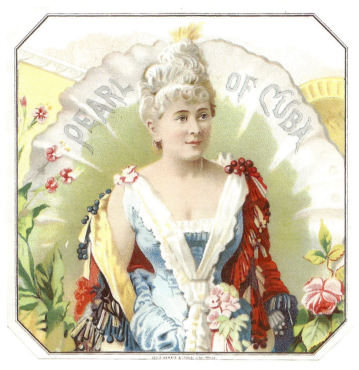

233. *Pearl of Cuba.* US. Philadelphia, Geo S. Harris & Sons.

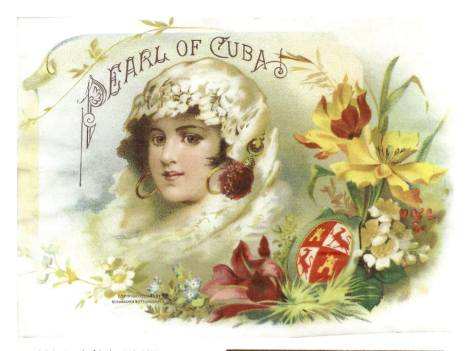

234. *Pearl of Cuba.* US. NY, Schumacher & Ettlinger, 1895.

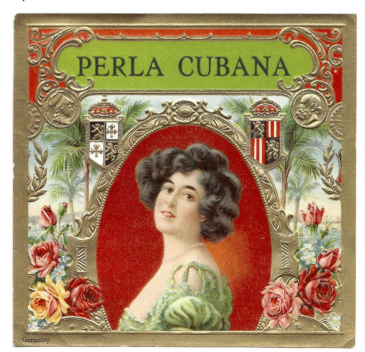

235. *Perla Cubana.* Germany.

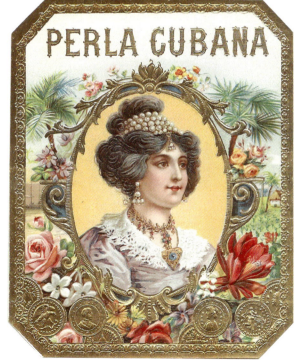

236. *Perla Cubana.* Germany. Rheydt, Peter Bovenschen, Nos. 7141-7144.

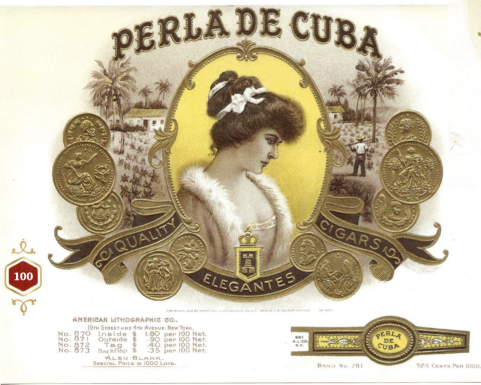

237. *Perla de Cuba.* US. NY, American Lithographic Co., Nos. 870-873.

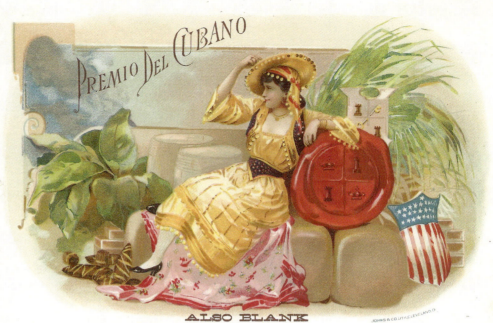

238. *Premio del Cubano.* US. Cleveland, Ohio, Johns & Co., Nos. 1876, 1877.

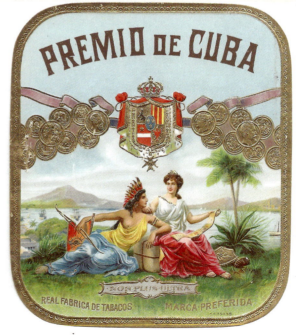

239. *Premio de Cuba.* Germany. Dep. 55438.

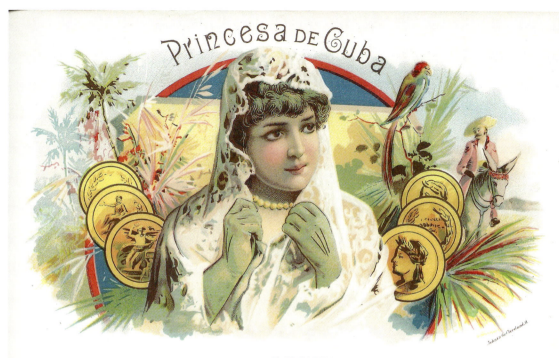

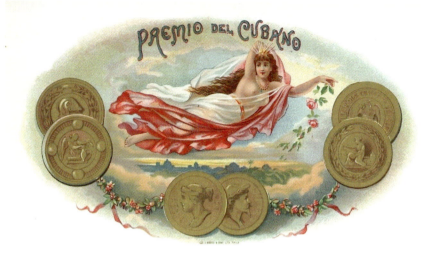

241. *Premio del Cubano.* US. Philadelphia. Geo S. Harris & Sons.

240. *Princesa de Cuba.* US. Cleveland, Ohio, Johns & Co., Nos. 1784, 1785.

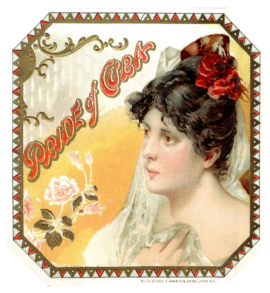

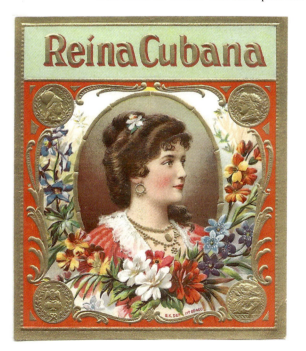

242. *Pride of Cuba.* US. NY. Geo S. Harris & Sons No.5287.

243. *Reina Cubana.* US.

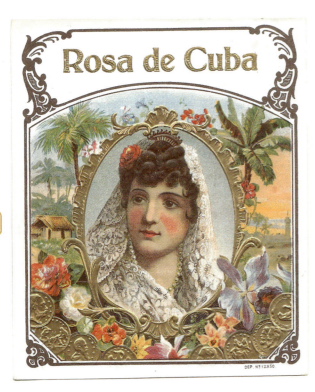

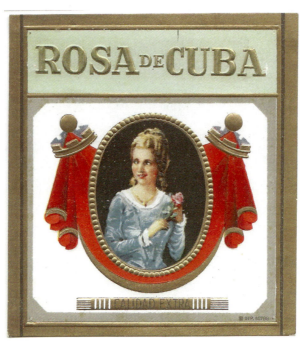

244. *Rosa de Cuba.* Europe?

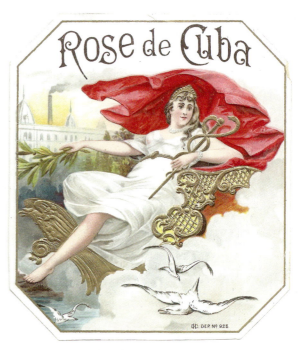

245. *Rose de Cuba.* Europe. CHC Dep. No. 925.

246. *Rosa de Cuba.* Europe. Dep. No. 12950.

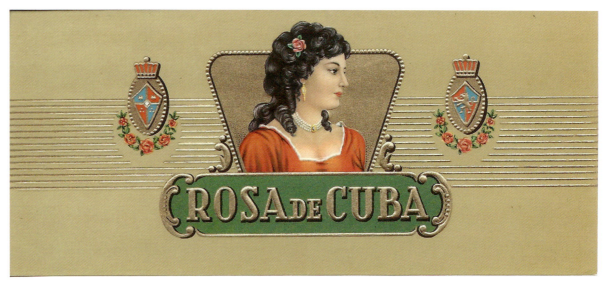

247. *Rosa de Cuba.* Europe?

Inspired by Cuba! CUBA ON THE LABELS CUETO

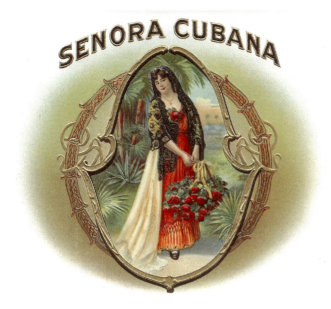

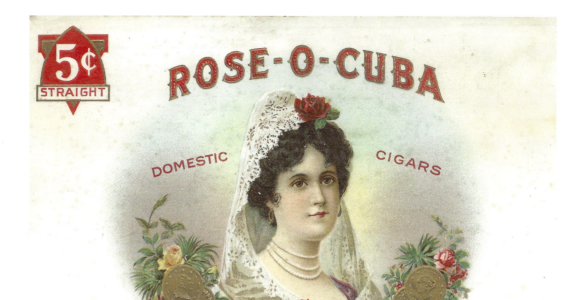

248. *Senora Cubana.* US.

249. *Rose-O-Cuba.* US. Patent registration No. 95088.

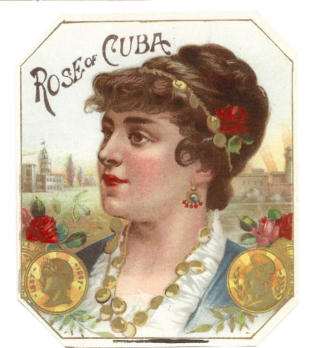

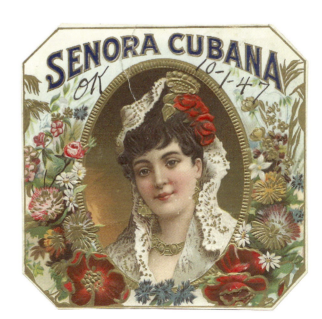

250. *Rose of Cuba.* US.

251. *Senora Cubana.* US.

WOMEN

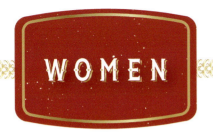

WOMEN

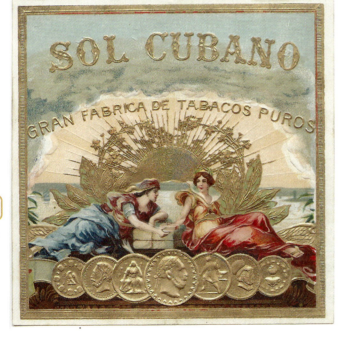

252. *Sol Cubano.* US.

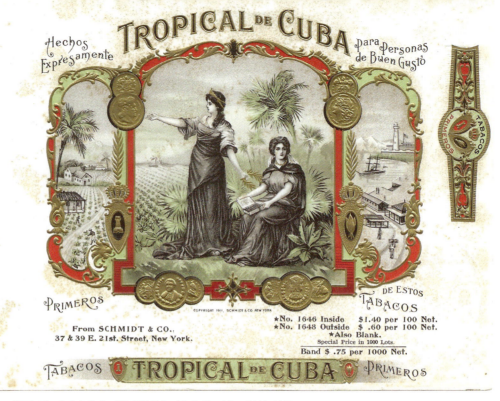

253. *Tropical de Cuba.* US. NY, Schmidt & Co., Nos. 1646, 1648.

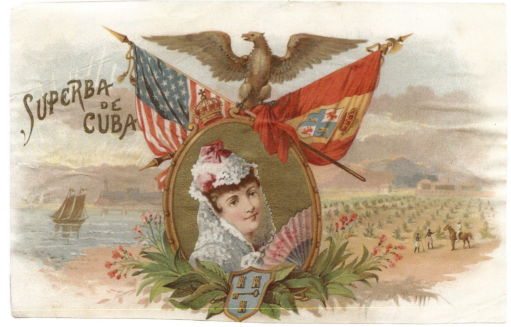

254. *Superba de Cuba.* US.

Inspired by Cuba! CUBA ON THE LABELS CUETO

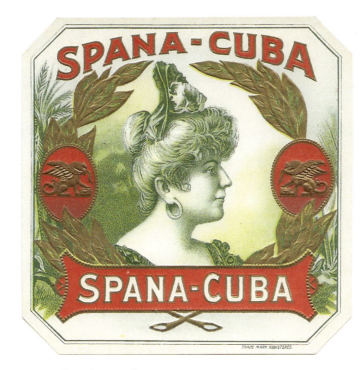
255. *Spana-Cuba.* US.

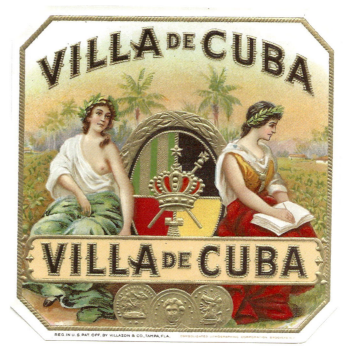
256. *Villa de Cuba.* US. [Tampa, VIllazon & Co.].

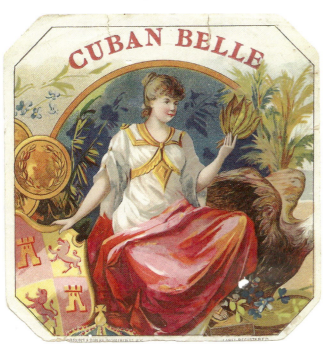
257. *Cuban Belle.* US. NY, Bruns & Son.

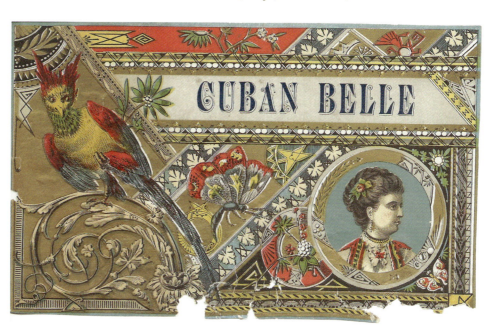
258. *Cuban Belle.* Europe?

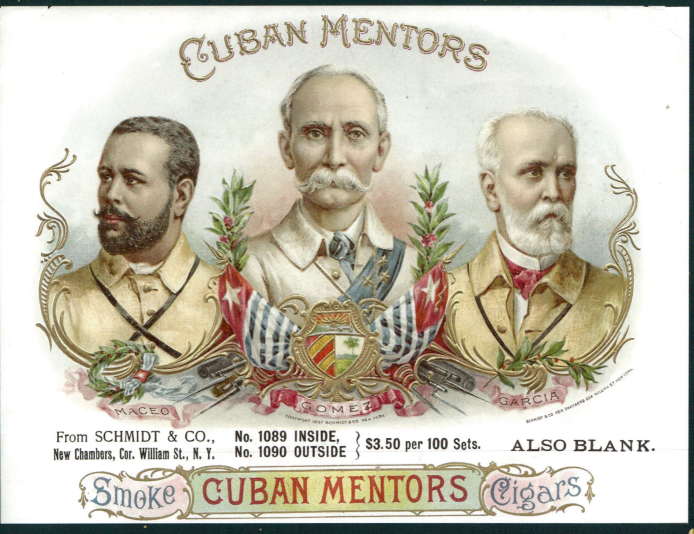

259. *Cuban Mentors.* US. NY, Schmidt & Co., Nos. 1089, 1090.

MEN

MEN

261. *Club Cubana.* US. Philadelphia, Geo S. Harris & Sons.

260. *Crema de Cuba.* US.

262. *Cuban Cavalier.* US. NY, Geo S. Harris & Sons, Nos. 5514, 5517.

263. *Cuban Brand.* Europe. Dep. 6749.

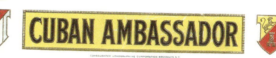

264. *Cuban Ambassador.* US. Brooklyn, NY, Consolidated Lithographing Corp.

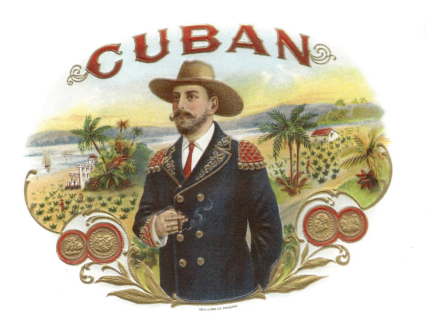

265. *Cuban.* US. Chicago, Cole Litho. Co.

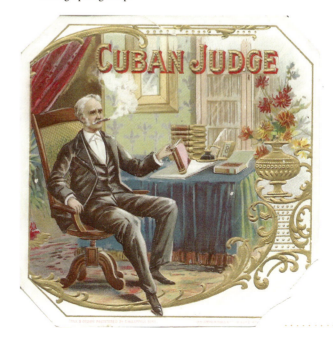

266. *Cuban Judge.* US. NY, Wm. Steiner Sons & Co.

MEN

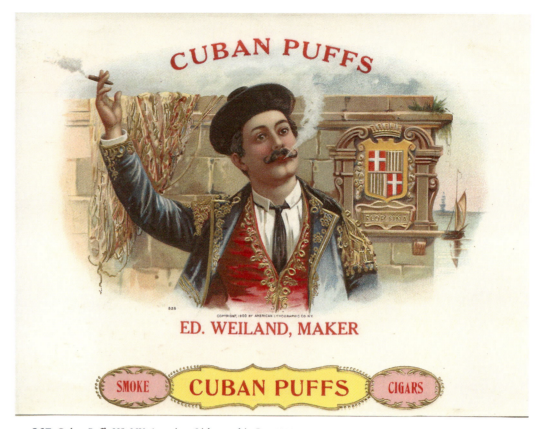

267. *Cuban Puffs.* US. NY, American Lithographic Co., 1900.

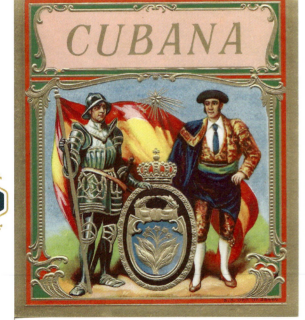

268. *Cubana.* US.

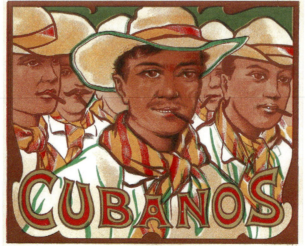

269. *Cubanos.* France.

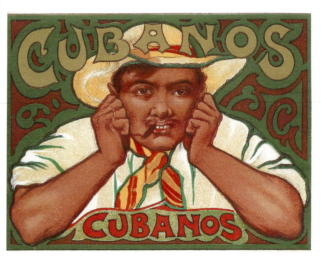

270. *Cubanos.* France.

Inspired by Cuba! CUBA ON THE LABELS CUETO

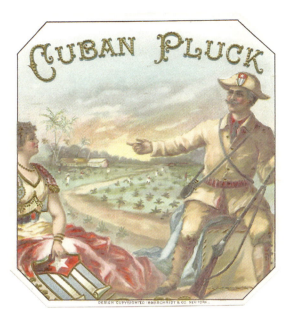

271. *Cuban Pluck.* US. NY, Schmidt & Co., 1898.

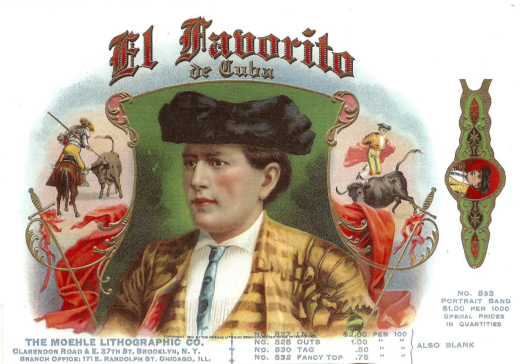

272. *El Favorito de Cuba.* US. Brooklyn, NY, The Moehle Lithographic Co., Nos. 827, 828, 830, 832, 933.

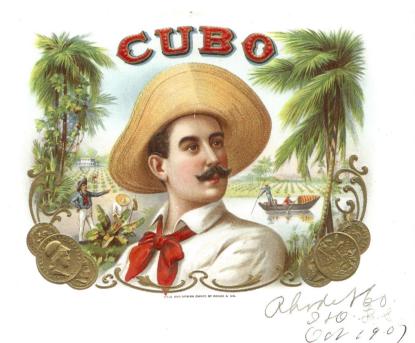

273. *Cubo.* US. 1907?

MEN

MEN

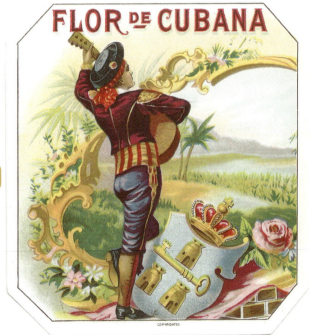

274. *Flor de Cubana.* US.

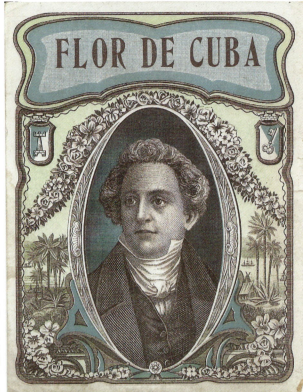

275. *Flor de Cuba.* US.

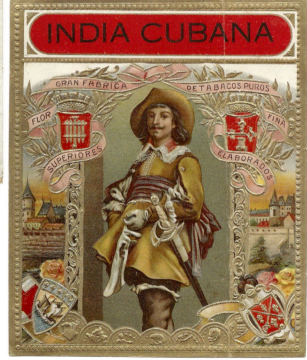

276. *India Cubana.* US.

Inspired by Cuba! CUBA ON THE LABELS CUETO

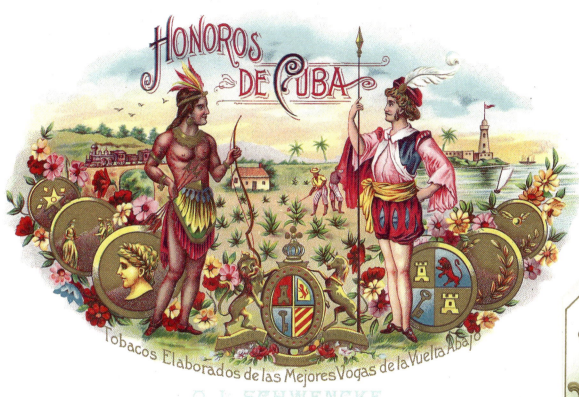

277. *Honoros de Cuba.* US. NY, O.L. Schwencke, Nos. 1548, 1549.

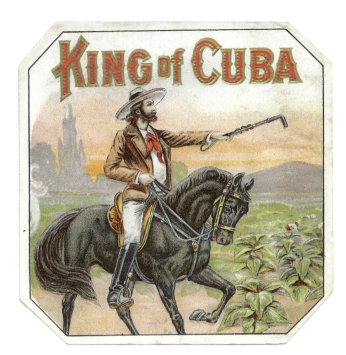

278. *King of Cuba.* US.

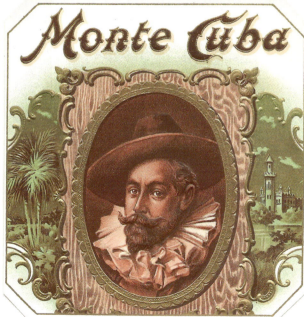

279. *Monte Cuba.* US.

MEN

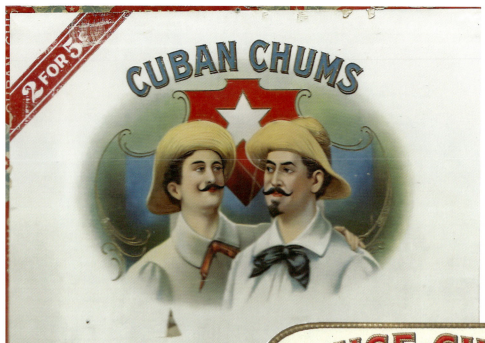

281. *Cuban Chums.* US.

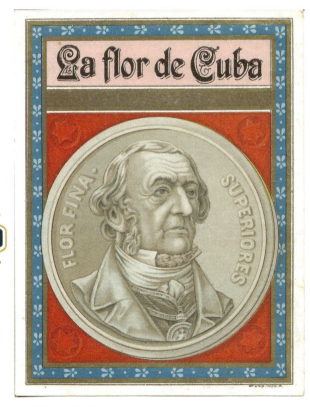

280. *La Flor de Cuba.* Europe. Dep. 1030 A.

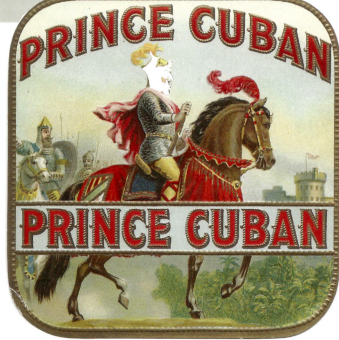

282. *Prince Cuban.* US.

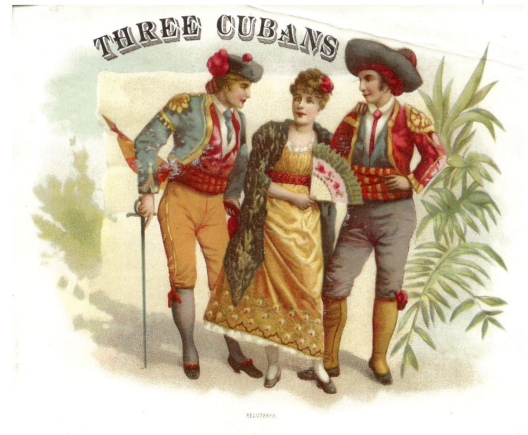

283. *Three Cubans.* US.

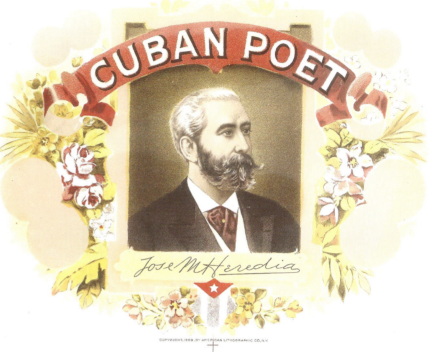

284. *Cuban Poet.* US. NY, American Lithographic Co., 1906.

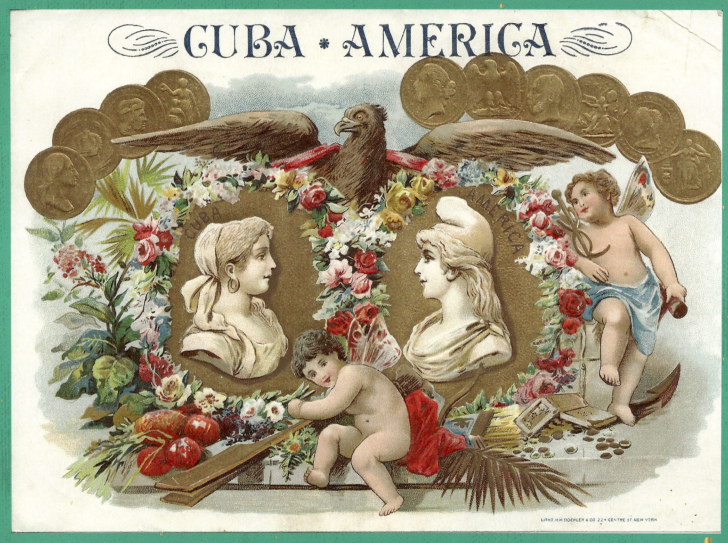

285. *Cuba America*. US, NY, H.M. Doehler & Co.

MORE DESIGNS

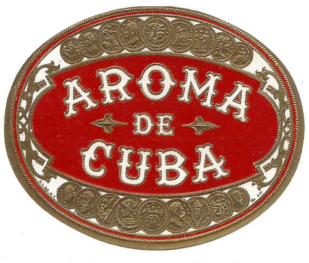

286. *Aroma de Cuba.* US. NY, American Lithographic Co, No. 976.

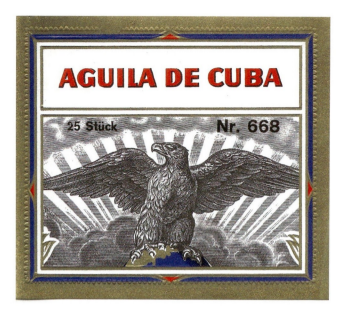

287. *Aguila de Cuba.* Germany.

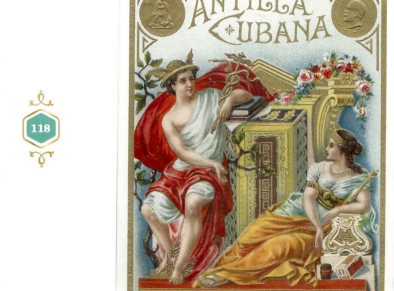

288. *Antilla Cubana.* Europe. DEP. PM, 17748.

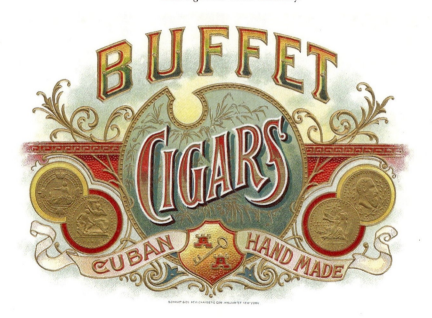

289. *Buffet. Cuban Hand made.* US. NY, Scmnidt & Co.

Inspired by Cuba! CUBA ON THE LABELS CUETO

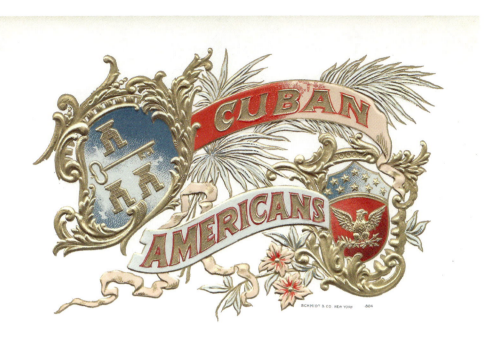

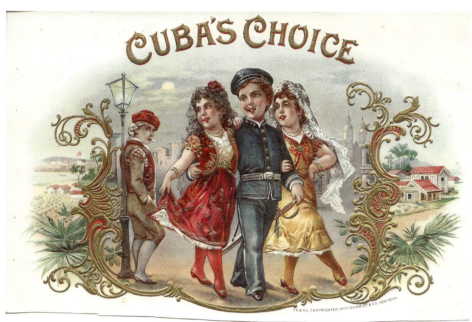

290. *Cuban Americans.*
US. NY. Schmidt & Co.

291. *Cuba's Choice.* US. NY. Schmidt & Co, 1900.

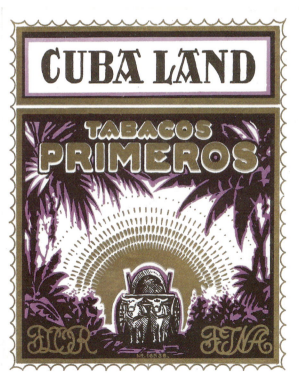

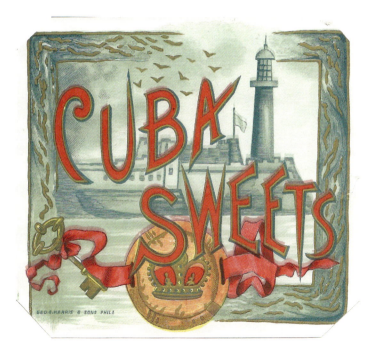

292. *Cuba Land.* Europe. No. 16536.

293. *Cuba Sweets.* US. Philadelphia, Geo S. Harris & Sons.

MORE DESIGNS

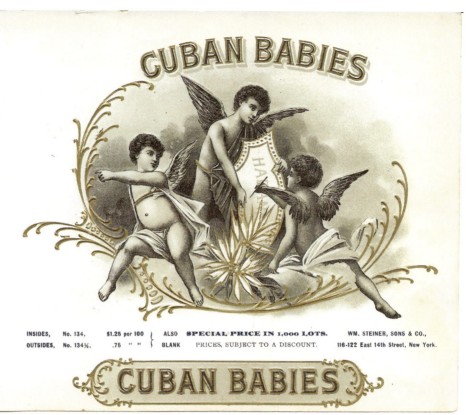

294. *Cuban Babies.* US. NY, Wm. Steiner, Sons & Co.

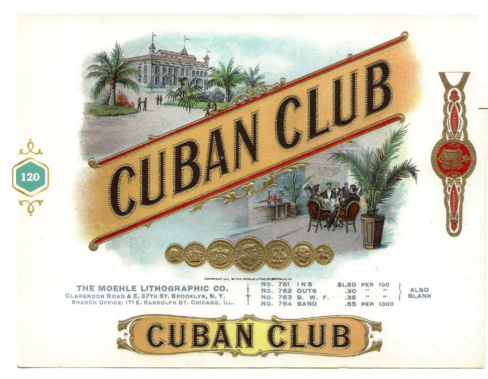

295. *Cuban Club.* US. Brooklyn, NY, The Moehle Lithographic Company, Nos. 761-764.

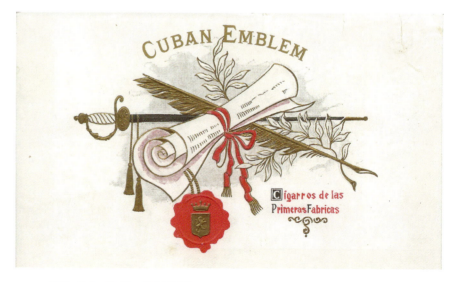

296. *Cuban Emblem.* US. [5348]

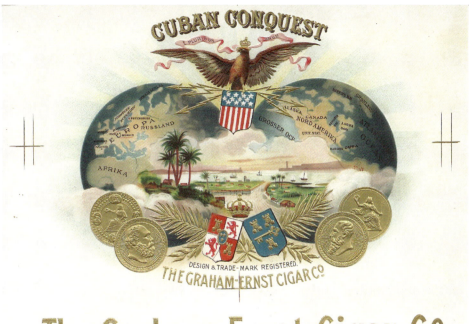

297. *Cuban Conquest.* US.

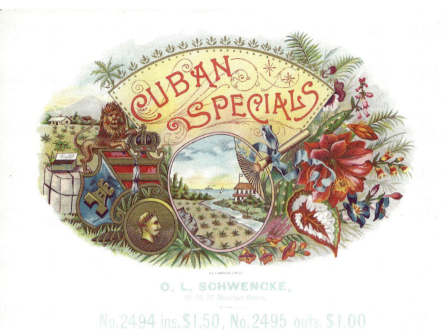

298. *Cuban Specials.* US. NY, O.L. Schwencke, No. 2495.

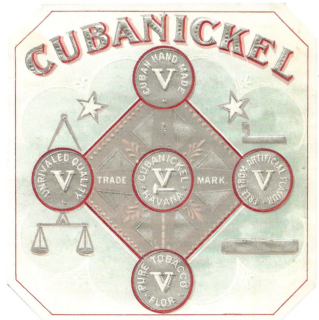

299. *Cubanickel.* US.

300. *Cuban Pearls.* US.

MORE DESIGNS

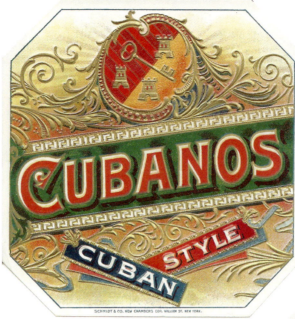

301. *Cubanos.* US. NY, Schmidt & Co.

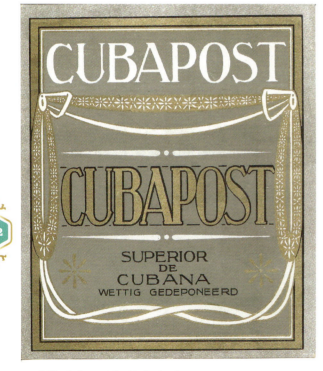

302. *Cubapost.* The Netherlands.

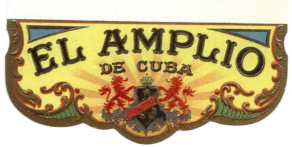

303. *El Amplio de Cuba.* US. NY, The Moehle Lithographic Co.

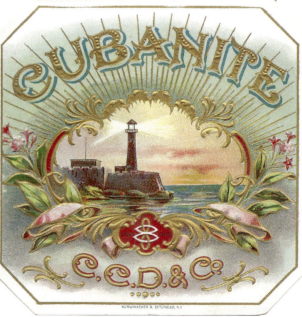

304. *Cubanite.* US. NY, Schumacher & Ettlinger.

Inspired by Cuba! CUBA ON THE LABELS CUETO

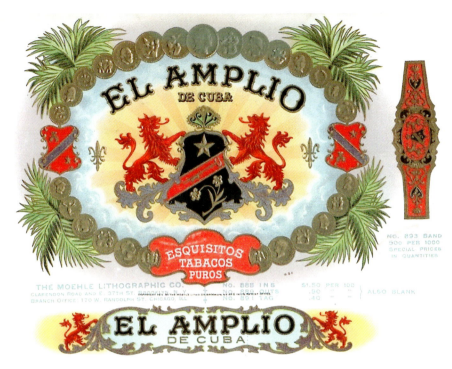

305. *El Amplio de Cuba.* US. NY. The Moehle Lithographic Co. No.888.

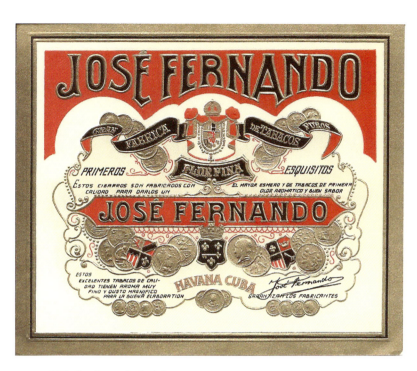

306. *Jose Fernando.* Spain?

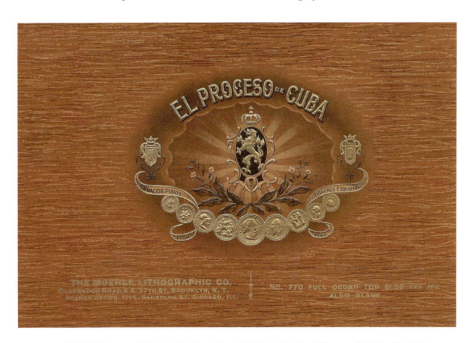

307. *El Proceso de Cuba.* US. Brooklyn, NY, The Moehle Lithographic Co., No. 770.

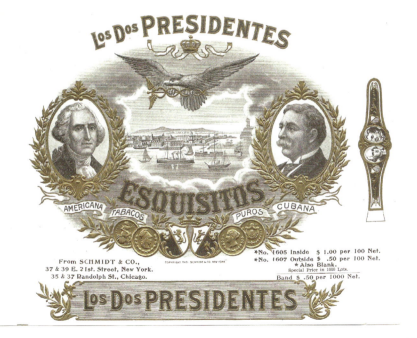

308. *Los Dos Presidentes.* US. NY, Schmidt & Co., Nos. 1605, 1606.

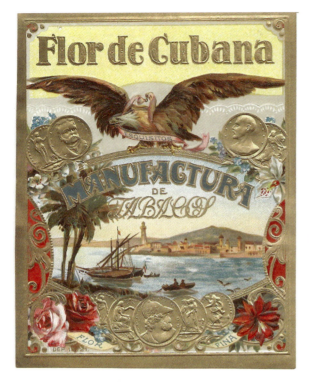

309. *Flor de Cubana.* US.

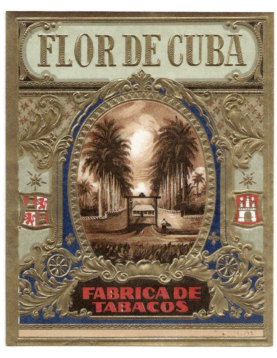

310. *Flor de Cuba.* Europe. Dep.? 1-275.

311. *Flor de Cuba.* Europe?

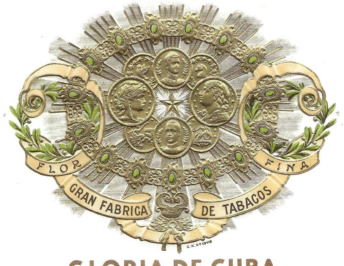

312. *Gloria de Cuba.* Germany. Detmold, G.K. [Gebruder Klingenberg] No. 43119.

Inspired by Cuba! CUBA ON THE LABELS CUETO

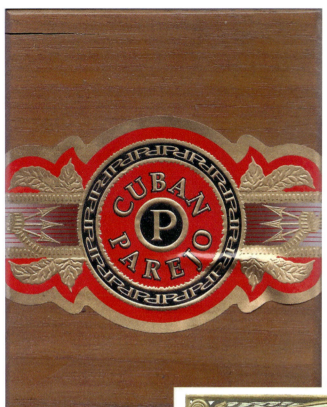

313. *Cuban Parejo.* Nicaragua.

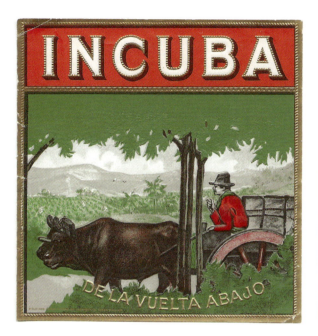

314. *Incuba.* US.

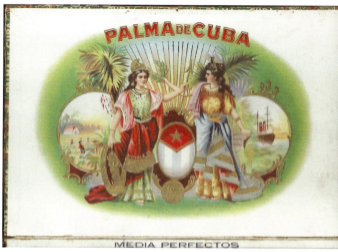

315. *Palma de Cuba.* US.

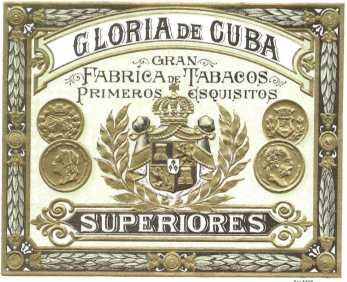

316. *Gloria de Cuba.* Europe. Dep. 5577.

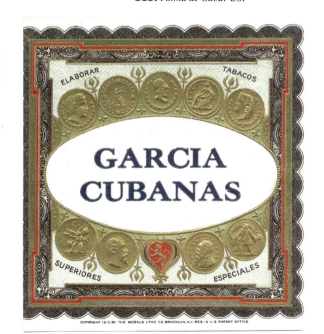

317. *Garcia Cubanas.* US. Brooklyn, NY, The Moehle Litho. Co., 1915.

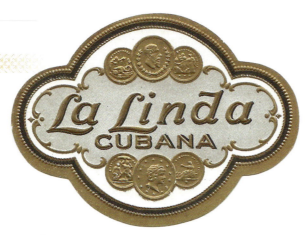

318. *La Linda Cubana.* US.

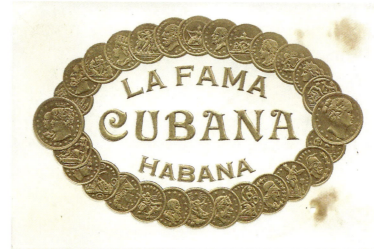

319. *La Fama Cubana.* US. Schmidt & Co.?

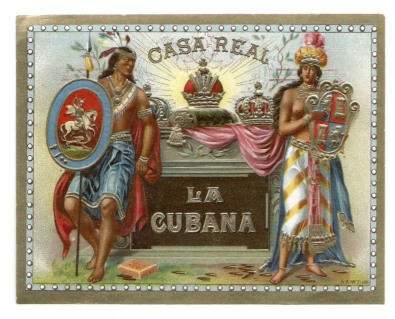

320. *La Cubana.* US.

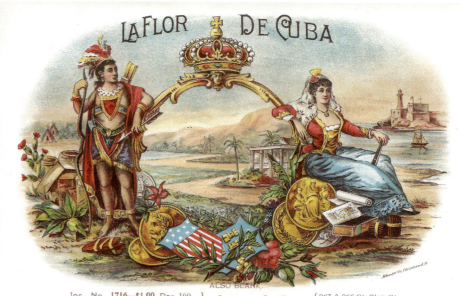

321. *La Flor de Cuba.* US. Cleveland, Ohio, Johns & Co. Nos. 1716, 1717.

322. *Las Cubanas Reales.* US. NY. Krueger & Braun. No. 660.

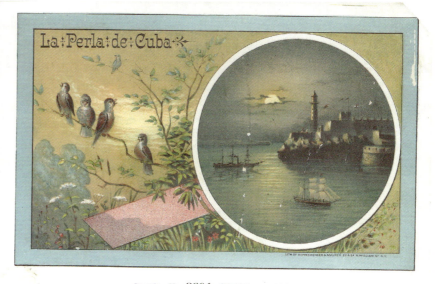

Inside—No. 2604—$25.00 per 1000.
Outside—No. 2605—$15.00 per 1000.

323. *La Perla de Cuba.* US. NY, Lith. Of Heppenheimer & Maurer, Nos. 2604, 2605.

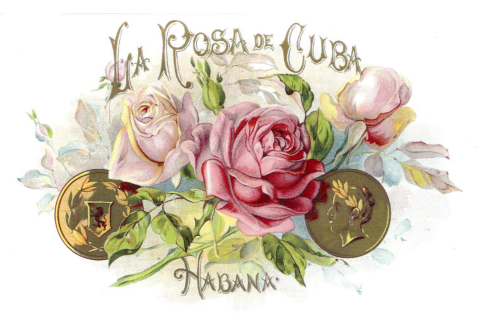

324. *La Rosa de Cuba.* US. NY, O.L. Schwencke, Nos. 5262, 5263.

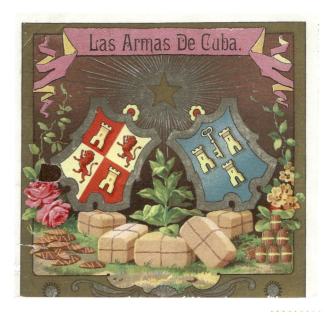

325. *Las Armas de Cuba.* US.

MORE DESIGNS

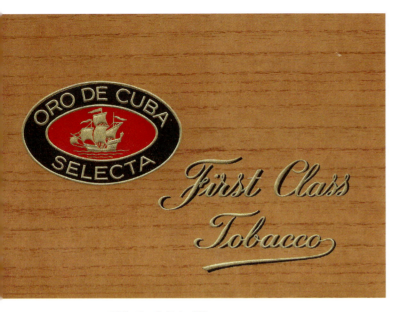

326. *Oro de Cuba.* US.

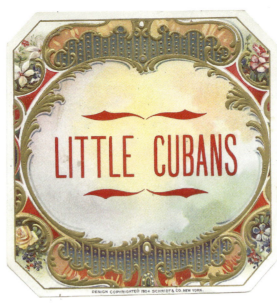

327. *Little Cubans.* US. NY. Schmidt & Co. 1904.

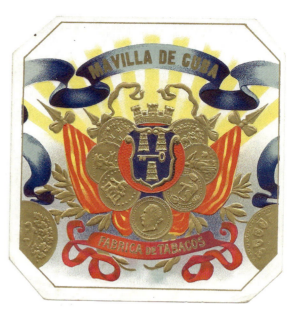

328. *Mavilla de Cuba.* US.

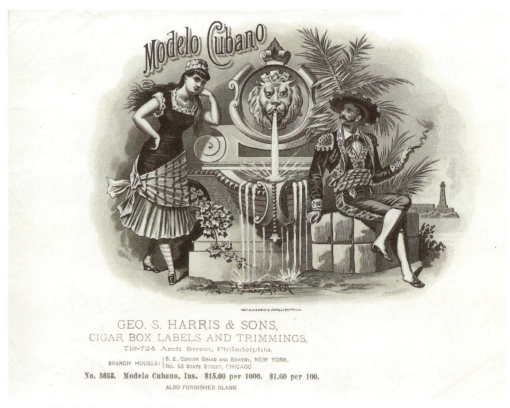

329. *Modelo Cubano.* US. Philadelphia, Geo S. Harris & Sons., No. 3633.

Inspired by Cuba! CUBA ON THE LABELS CUETO

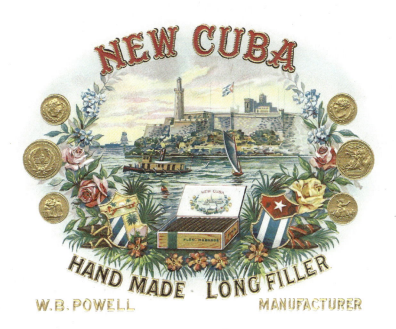

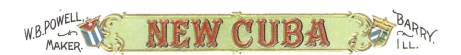

330. *New Cuba.* US.

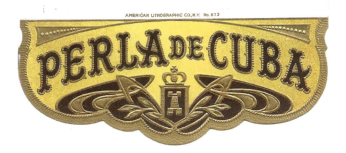

332. *Perla de Cuba.* US. NY, American Lithographic Co.

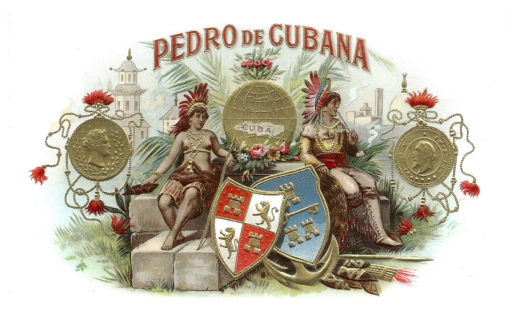

331. *Pedro de Cubana.* US.

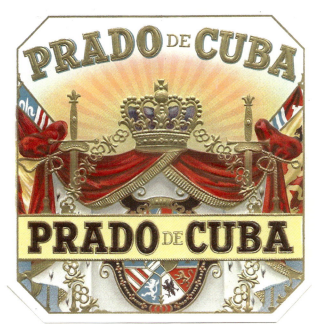

333. *Prado de Cuba.* US.

MORE DESIGNS

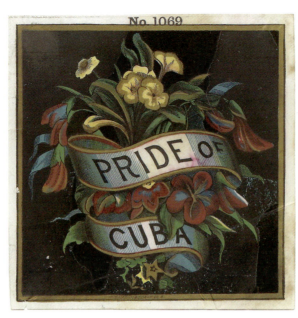

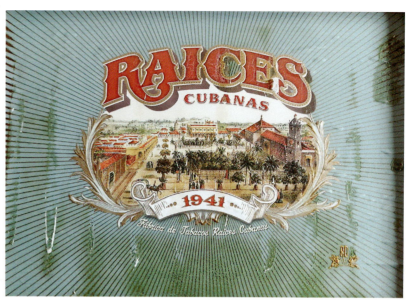

334. *Pride of Cuba.* US? No. 1069.

335. *Raíces Cubanas.* US.

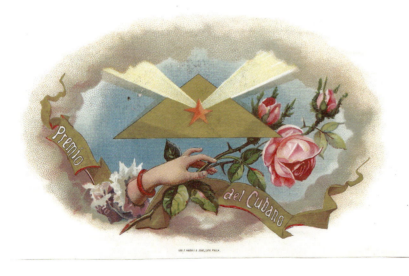

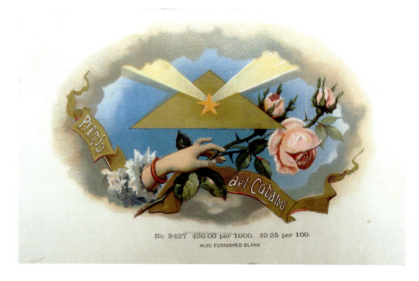

336. *Premio del Cubano.* US. Philadelphia, Geo S. Harris & Sons.

337. *Premio del Cubano.* US. Philadelphia. Geo S. Harris & Sons No 3427.

338. *Solo Cubano.* US.

339. *Star of Cuba.* US.

340. *Superior de Cubana (Orakel).* US.

341. *Star of Cuba.* US.

MORE DESIGNS

MORE DESIGNS

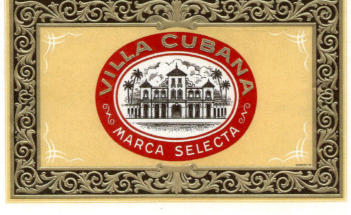

342. *Villa Cubana.* US.

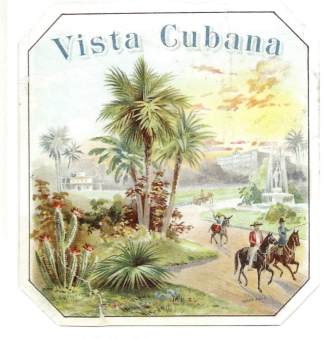

343. *Vista Cubana.* US.

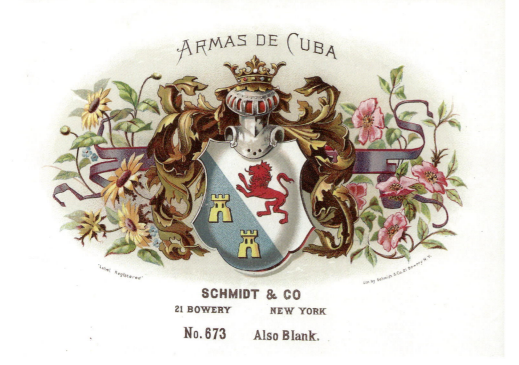

344. *Armas de Cuba.* US. NY, Schmidt & Co. No. 673.

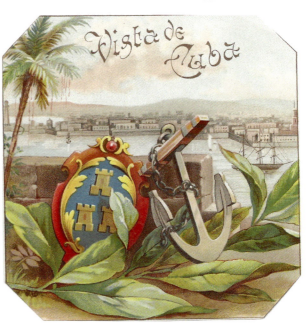

345. *Vista de Cuba.* US.

Inspired by Cuba! **CUBA ON THE LABELS** CUETO

346. *Cuba Flora.* US.

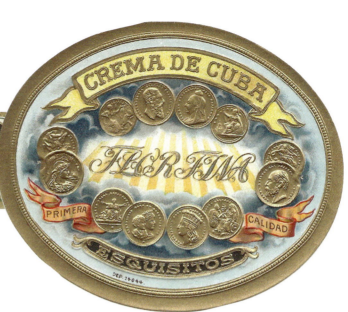

347. *Crema de Cuba.* Europe. Dep. 14044.

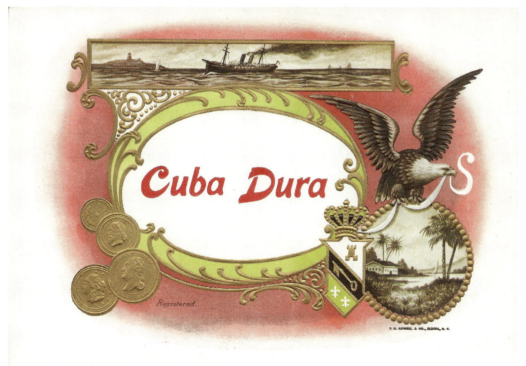

348. *Cuba Dura.* US. Elmira, NY, F.M. Howell & Co.

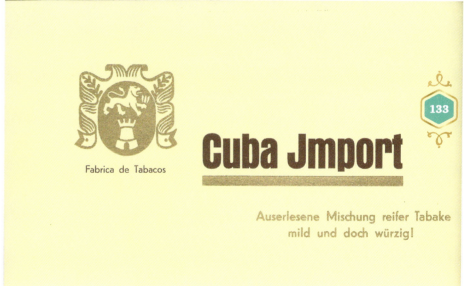

349. *Cuba Jmport.* Germany.

MORE DESIGNS

MORE DESIGNS

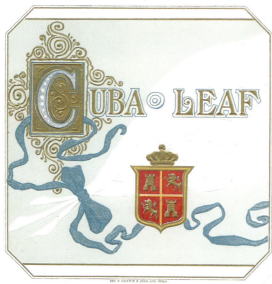

350. *Cuba Leaf.* US. Philadelphia, Geo S. Harris & Sons.

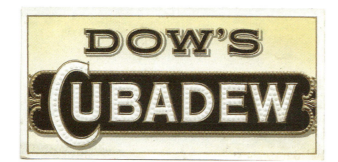

352. *Cubadew.* US.

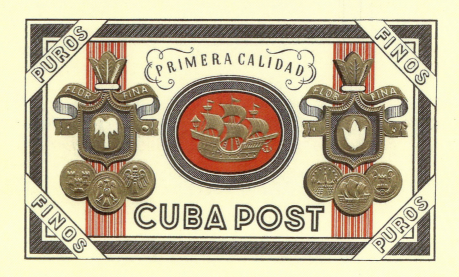

351. *Cuba Post.* US?

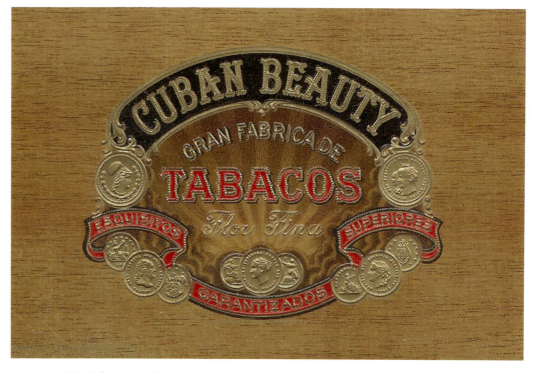

353. *Cuban Beauty.* US. Cleveland, Ohio, Johns & Co. No. 3053.

Inspired by Cuba! CUBA ON THE LABELS CUETO

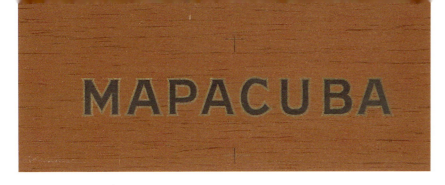

354. *Mapacuba.* US.

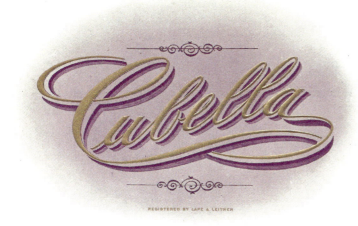

356. *Cubella.* US.

357. *Premio de Cuba.* Germany.

355. *Cuban Perfectos.* US. NY, Schmidt & Co.

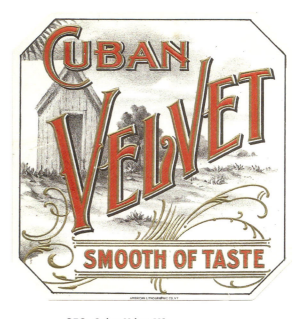

358. *Cuban Velvet.* US.

INDEX BY LABEL TITLE
ALPHABETICAL

Aguila de Cuba. Germany. Fig. 287.
American Doctrine. US. NY, F. Heppenheimer's Sons, 1906. Fig. 13.
Antilla Cubana. Europe. DEP. PM, 17748. Fig. 288.
Armas de Cuba. US. NY, Schmidt & Co. Nos. 1124, 1125. Fig. 64.
Armas de Cuba. US. NY, Schmidt & Co. No. 673. Fig. 344.
Aroma de Cuba. US. NY, American Lithographic Co., No. 976. Fig. 286.
Aromas de Cuba. US. Fig. 65.
Bahia Honda. US. Philadelphia, Geo S. Harris & Sons. Fig. 11.
Baleta de Cuba. US. NY, Schmidt & Co., Nos. 1335, 1336, 1901. Fig. 139.
Bandera Cubana. Europe. Dep. No. 54-37. Fig. 66.
Bella Cubana. US? Fig. 146.
Bella Cubana. Europe. Dep. 16082 F. Fig. 142.
Bella Cubana. Germany. Detmold, G.K. [Gebruder Klingenberg], Dep. No. 26382. Fig. 141.
Bella de Cuba. US. Fig. 144.
Bella de Cuba. US. Philadelphia, Geo S. Harris & Sons. Fig. 143.
Bella de Cuba. US. NY, O.L. Schwencke. Nos. 5353, 5354. Fig. 145.
Bella de Cuba. US. Brooklyn, NY, The Moehle Lithographic Company. Fig. 140.
Buffet. Cuban Hand made. US. NY, Scmnidt & Co. Fig. 289.
Cap Maysi. US. Fig. 18.
Casa Cuba. US. Fig. 147.
Club Cubana. US. Philadelphia, Geo S. Harris & Sons. Fig. 261.
Columbus. US. NY, O.L. Schwencke. Fig. 16.
Comercio de Cuba. US. NY. Schmidt & Co. Fig. 148.
Commercial. US. NY, Schumacher & Ettlinger, Nos. 7471, 7472. Fig. 93.
Crema de Cuba. US. Fig. 260.
Crema de Cuba. US. [Eugene Valens Co.]. Fig. 149.
Crema de Cuba. Europe. Dep. 14044. Fig. 347.
Cuba. Europe. Dep. 30800. Fig. 21.
Cuba. Germany. Detmold, G.K. [Gebruder Klingenberg], Dep. 9841. Fig. 12.
Cuba. Germany. Detmold, G.K. [Gebruder Klingenberg]. Fig. 9.
Cuba. US. NY, Krueger & Braun, No. 313. Fig. 56.
Cuba America. US. NY, H.M. Doehler & Co. Fig. 258.
Cuba Colors. US. Philadelphia, Geo S. Harris & Sons. Fig. 150.
Cuba Dura. US. Elmira, NY, F.M. Howell & Co. Fig. 348.
Cuba Explanatico. US. Fig. 101.
Cuba Flora. US. Fig. 346.
Cuba Imperial. Germany, Detmold, G.K. [Gebruder Klingenberg], Dep. 28290. Fig. 151.
Cuba Jmport. Germany. Fig. 349.
Cuba Land. Europe. No. 16536. Fig. 292.
Cuba Leaf. US. Philadelphia, Geo S. Harris & Sons. Fig. 350.
Cuba Libre. US. Fig. 68.
Cuba Lustra. US. NY, Louis E. Neuman & Co., Nos. 1249, 1250. Fig. 153.
Cuba Mia. US. Fig. 152.
Cuba Post. US? Fig. 351.
Cuba Standard. US. Fig. 156.
Cuba Sweets. US. Philadelphia, Geo S. Harris & Sons. Fig. 293.
Cuba Vuelta. US. Fig. 155.
Cuba's Choice. US. NY. Schmidt & Co, 1900. Fig. 291.
Cubaantjes. The Netherlands. T. Dep. No. 5979. Fig. 101.
Cuba - Conn. US. [Registered by The Winter Cigar Mfg. Co.]. Fig. 100.
Cubadew. US. Fig. 352.
Cuban. US. Chicago, Cole Litho. Co. Fig. 265.
Cuban Ambassador. US. Brooklyn, NY, Consolidated Lithographing Corp. Fig. 264.
Cuban Amazon. US. NY. American Lithographic Co. Fig. 166.
Cuban - American. US. Cleveland, Ohio. The Otis Litho. Co., Nos. 2130, 2131. Fig. 69.
Cuban Americans. US. NY. Schmidt & Co. Fig. 290.
Cuban Annex. US. Fig. 27.
Cuban Babies. US. NY, Wm. Steiner, Sons & Co. Fig. 294.
Cuban Banner. US. NY, Geo. S. Harris & Sons. Fig. 70.
Cuban Banner. US. NY, Geo. S. Harris & Sons. Fig. 71.
Cuban Beauty. US. NY, O.L. Schwencke, Nos. 2564, 2565. Fig. 154.
Cuban Beauty. US. Brooklyn, NY, The Moehle Litho. Co. Fig. 159.
Cuban Beauty. US. Cleveland, Ohio, Johns & Co., Nos. 3051, 3052. Fig. 157.
Cuban Beauty. US. Cleveland, Ohio, Johns & Co., No. 3053. Fig. 353.
Cuban Belle. US. NY, Heffron & Phelps. Fig. 158.
Cuban Belle. US. NY, O.L. Schwencke, Nos. 112, 113. Fig. 160.
Cuban Belle. US. NY, Sackett & Wilhelms Litho Co. Fig. 161.
Cuban Belle. US. NY, Bruns & Son. Fig. 257.

Cuban Belle. Europe? Fig. 258.
Cuban Bouquet. US. Elmira, NY, F.M. Howell & Co. Fig. 163.
Cuban Brand. Europe. Dep. 6749. Fig. 263.
Cuban Cavalier. US. NY, Geo. S. Harris & Sons, Nos. 5515, 5516. Fig. 94.
Cuban Cavalier. US. NY, Geo. S. Harris & Sons. Fig. 95.
Cuban Cavalier. US. NY, Geo. S. Harris & Sons, Nos. 5514, 5517. Fig. 262.
Cuban Chums. US. Fig. 281.
Cuban Cigars. US. NY, Schmidt & Co. Fig. 103.
Cuban Club. US. Brooklyn, NY, The Moehle Lithographic Co., Nos. 761-764. Fig. 295.
Cuban Conquest. US. Fig. 297.
Cuban Cousin. US. Fig. 74.
Cuban Creole. US. Fig. 164.
Cuban Crooks. US. Fig. 132.
Cuban Daisy. US. NY, Schumacher & Ettlinger. Nos. 7486, 7487. Fig. 75.
Cuban Dawn. US. NY, Geo. S. Harris & Sons, Nos. 5542, 5543. Fig. 23.
Cuban Emblem. US. [5348]. Fig. 296.
Cuban Extra. US. NY, O.L. Schwencke, Nos. 5632, 5633. Fig. 104.
Cuban Favorite. US. Elmira, NY, F.M. Howell & Co. No. 284. Fig. 162.
Cuban Favorites. US. Fig. 165.
Cuban Federation. US. Fig. 17.
Cuban Gems. US. NY, O.L. Schwencke, No. 2618. Fig. 105.
Cuban Girl. US. Fig. 168.
Cuban Girl. US. Fig. 169.
Cuban Girl. US. [Trademark]. Fig. 167.
Cuban Girl. US. [Trademark]. Fig. 170.
Cuban Girls. US. NY, Louis E. Neuman & Co., Nos. 996, 997. Fig. 106.
Cuban Girls. US. NY, Louis E. Neuman & Co. Fig. 171.
Cuban Girls. US. NY, Litho. Geo. Schlegel. Fig. 172.
Cuban Gold. US. NY, Schmidt & Co., Nos. 1426-1427. Fig. 107.
Cuban Heiress. US. Fig. 176.
Cuban Judge. US. NY, Wm. Steiner Sons & Co. Fig. 266.
Cuban Leaf. US. Fig. 108.
Cuban Leaf. US. Fig. 110.
Cuban Leaf. US. Brooklyn, NY, The Moehle Litho. Co. Fig. 173.
Cuban Light. US. NY, Louis E. Neuman & Co. Nos. 1174, 1175. Fig. 175.
Cuban Mentors. US. NY, Schmidt & Co., Nos. 1089, 1090. Fig. 259.
Cuban Monarch. US. NY, American Lithographic Co. Fig. 109.
Cuban Parejo. Nicaragua. Fig. 313.

Cuban Perfectos. US. NY, Schmidt & Co. Fig. 355.
Cuban Pearls. US. Fig. 300.
Cuban Planter. US. NY, Schmidt & Co., Nos. 1059, 1059. Fig. 111.
Cuban Pluck. US. NY, Schmidt & Co., 1898. Fig. 271.
Cuban Poet. US. NY, American Lithographic Co., 1906. Fig. 284.
Cuban Princess. US. Fig. 174.
Cuban Puffs. US. NY, American Lithographic Co., 1900. Fig. 267.
Cuban Queen. US. Elmira, NY, F.M. Howell & Co. Fig. 177.
Cuban Rose. US. NY, O.L. Schwencke Lith., No. 2413. Fig. 178.
Cuban Seal. US. Fig. 73.
Cuban Smokers. US. Fig. 133.
Cuban Specials. US. NY, O.L. Schwencke, No. 2495. Fig. 298.
Cuban Specials. US. NY, Schmidt & Co., 1896, Nos. 1087, 1088. Fig. 112.
Cuban Specials. US. Fig. 180.
Cuban Standard. US. Cleveland, Ohio. The Otis Litho. Co., Nos. 2132, 2133. Fig. 76.
Cuban Star. US. NY, Schmidt & Co., 1896. Fig. 113.
Cuban Star. US. NY, Krueger & Braun, Nos. 298, 299. Fig. 179.
Cuban Star. US. On tin can. Fig. 78.
Cuban Straights. US. Fig. 79.
Cuban Velvet. US. Fig. 358.
Cuban Vista. US. Fig. 114.
Cuban Winner. US. NY, American Lithographic Co., 1900. Fig. 181.
Cubana. Europe. Fig. 183.
Cubana. Europe. JJ 5854. Fig. 20.
Cubana. US. Fig. 182.
Cubana. US. Fig. 268.
Cubanas (Las Cremas Havanas). US. NY, Schmidt & Co., 1904. Fig. 115.
Cubanesa. US. Fig. 116.
Cubanettes. US. NY, Krueger & Braun, Nos. 457, 458. Fig. 117.
Cubanickel. US. Fig. 299.
Cubanillo. US. Philadelphia, Geo S. Harris & Sons. Fig. 184.
Cubanita. Germany. Detmold, G.K. [Gebruder Klingenberg], 17192. Fig. 185.
Cubanite. US. NY, Schumacher & Ettlinger. Fig. 304.
Cubano No. 1. US. Key West. Fig. 72.
Cubanos. France. Fig. 269.
Cubanos. France. Fig. 270.
Cubanos. US. NY, Schmidt & Co. Fig. 301.
Cubapost. The Netherlands. Fig. 302.

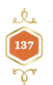

Cubella. US. Fig. 356.
Cubo. US. 1907? Fig. 273.
Dulces de Cuba. US. Fig. 25.
Dulces de Cuba. US. Fig. 26.
El Amplio de Cuba. US. NY, The Moehle Lithographic Company. Fig. 303.
El Amplio de Cuba. US. NY. The Moehle Lithographic Co. No. 888. Fig. 305.
El Arte Cubano. US. Brooklyn, NY, The Moehle Lithographic Co., Nos. 2752-2755. Fig. 186.
El Cubanos. US. Fig. 188.
El Escentio de Cuba. US. Fig. 118.
El Favorito de Cuba. US. Brooklyn, NY, The Moehle Lithographic Co., Nos. 829, 831, 834. Fig. 77.
El Favorito de Cuba. US. Brooklyn, NY, The Moehle Lithographic Co., Nos. 827, 828, 830, 832, 933. Fig. 272.
El Importe de Cuba. Europe. P.I.L. 3608. Fig. 119.
El Maestra de Cuba. US. NY. Heffron & Phelps, Nos. 831, 832. Fig. 187.
El Merito de Cuba. US. NY, O.L. Schwenck Fig. 189.
El Merito de Cuba. US. NY. The Moehle Lithographic Co. No. 709. Fig. 190.
El Merito de Cuba. US. Brooklyn, NY, The Moehle Lithographic Co., Nos. 711, 713, 716. Fig. 120.
El Premio de Cuba. US. NY, O.L. Schwencke. Fig. 121.
El Proceso de Cuba. US. Brooklyn, NY, The Moehle Lithographic Co., No. 770. Fig. 307.
El Refino. US. Black 19000. Fig. 24.
El Sustento de Cuba. US. Fig. 192.
Empress of Cuba. US. NY. The Moehle Lithographic Co. No. 709 Fig. 191.
Escudo Cubano. US. Fig. 87.
Esquisitos. US. NY, O.L. Schwencke, No. 6167. Fig. 62.
Estrella de Cuba. US. Fig. 194.
Favorecida. US. Fig. 99.
Favorit de Cuba. US. NY, O.L. Schwencke, Nos. 2607, 2608. Fig. 193.
Favorita de Cuba. US. Fig. 196.
Flor Cubana. Europe. Dep. No. 1077. Fig. 195.
Flor de Alberto. US. Fig. 30.
Flor de Cuba. US. Fig. 275.
Flor de Cuba. Europe? Fig. 311.
Flor de Cuba. Europe. Dep.? 1-275. Fig. 310.
Flor de Cuba. Europe. Dep. 20441. Fig. 123.
Flor de Cubana. US. Fig. 197.
Flor de Cubana. US. Fig. 274.
Flor de Cubana. US. Fig. 309.
Flor de Habana. Europe. Dep. 27687. Fig. 61.
Flor de Zavo. US. NY, Klingenberg Bros. Fig. 40.
Flora Perpetua. US. Fig. 31.
Free Cuba. US. Fig. 80.
Garcia Cubanas. US. Brooklyn, NY, The Moehle Litho. Co., 1915. Fig. 317.
Gloria de Cuba. Germany. Detmold, G.K. [Gebruder Klingenberg], No. 43119. Fig. 312.
Gloria de Cuba. Europe. Dep. 5577. Fig. 316.
Good Friends. U.S. NY. Kruger & Braun. Fig. 98.
Habana Cuba. Europe. No. 13997. Fig. 15.
Habana. Spain. Fig. 10.
Hamburg. US. Fig. 35.
Havana - American. US. Fig. 36.
Heralda de Cuba. US. NY, Schmidt & Co. Fig. 198.
Honoros de Cuba. US. NY, O.L. Schwencke, Nos. 1548, 1549. Fig. 277.
Incuba. US. Fig. 314.
India Cubana. US. Fig. 200.
India Cubana. Europe. Dep. No. 3960. Fig. 199.
India Cubana. US. Fig. 276.
Industry de Cuba. US. NY, O.L. Schwencke, Nos. 5562, 5563. Fig. 201.
Insula. US. Fig. 45.
Inventio. US. Fig. 19.
Isla de Cuba. Europe. No. 11925. Fig. 82.
Isla de Cuba. US. Fig. 44.
Isla de Oro. US. Fig. 32.
Island of Cuba. US. On tin can. Fig. 14.
Jose Fernando. Spain? Fig. 306.
Joya del Garcia. US. Fig. 41.
King of Cuba. US. Fig. 278.
Kubanas. Germany. Detmold, G.K. [Gebruder Klingenberg], Dep. No. 29549. Fig. 43.
Kuroko. La Importe de Cuba. US. Cleveland, Ohio. The Otis Litho. Co. Nos. 2130, 2131. Fig. 81.
La Bella Cubana. Germany. Detmold, G.K. [Gebruder Klingenberg], No. 9842. Fig. 202.
La Bella Cubana. Germany. Detmold, G.K. [Gebruder Klingenberg], No. 9802. Fig. 203.
La Belle Cubana. US. NY, Schmidt & Co., 1898. Fig. 204.

La Corona de Cuba. US. NY, Witsch & Schmitt [853]. Fig. 205.
La Corona de Cuba. US. Brooklyn, NY, The Moehle Lithographic Company, Nos. 3042, 3043, 3048. Fig. 206.
La Cubana. US. Fig. 207.
La Cubana. US. Fig. 320.
La Cubanita de Oro. Mexico. Fig. 208.
La Cubita. Chicago, Illinois. A.C. Henschel & Co. Fig. 210.
La Cubitana. US. Brooklyn, NY, The Moehle Lithographic Company, 1913, Nos. 2740-2744. Fig. 209.
La Diosa Cubana. US. Fig. 212.
La Estrella de Cuba. US. NY, Schmidt & Co. Fig. 211.
La Fama Cubana. US. NY, Schmidt & Co., Nos. 1407-1410. Fig. 83.
La Fama Cubana. US. Schmidt & Co.? Fig. 319.
La Flor Cubana. Germany. Detmold, G.K. [Gebruder Klingenberg], No. 9870. Fig. 215.
La Flor de Cuba. Europe. Dep. 1030 A. Fig. 280.
La Flor de Cuba. US. Cleveland, Ohio, Johns & Co. Nos., 1716, 1717. Fig. 321.
La Flor de Cuba. US. NY, O.L. Schwencke, Nos. 2420, 2421. Fig. 216.
La Flor de Cubana. US. NY, Schmidt & Co. Fig. 124.
La Fortuna de Cuba. US. Fig. 213.
La Gloria Cubana. US. Philadelphia, Geo S. Harris & Sons. Fig. 214.
La Gloria de Cuba. US. NY, O.L. Schwencke, Nos. 2436, 2437. Fig. 218.
La Importe de Cuba. US. NY, Schmidt & Co., 1901. Fig. 125.
La Isla. US. NY & Chicago, Schmidt & Co. Fig. 39.
La Joya de Cuba. US. Brooklyn, NY, The Moehle Lithographic Company, Nos. 912, 914, 917. Fig. 84.
La Joya de Cuba. US. Brooklyn, NY, The Moehle Lithographic Company? Fig. 126.
La Joya de Cuba. US. NY, O.L. Schwencke, No. 5379. Fig. 217.
La Joya de Cuba. US. NY, O.L. Schwencke, No. 5380. Fig. 220.
La Linda Cubana. US. Fig. 219.
La Linda Cubana. US. Fig. 318.
La Perla de Cuba. US. Cleveland, Ohio. The Otis Litho. Co. Nos. 2186, 2187. Fig. 85.
La Perla de Cuba. US. Brooklyn, NY, The Moehle Lithographic Company, Nos. 850, 852. Fig. 47.
La Perla de Cuba. US. Brooklyn, NY, The Moehle Lithographic Company, Nos. 848, 849, 851, 853, 854. Fig. 46.
La Perla de Cuba. US. Cleveland, Ohio, Johns & Co. Nos. 1510, 1511. Fig. 222.
La Perla de Cuba. US. US. NY, Lith. Of Heppenheimer & Maurer, Nos. 2604, 2605. Fig. 323.
La Planta Habana. US. NY, O.L. Schwencke, Nos. 5839, 5840. Fig. 122.
La Postura. US. Fig. 60.
La Pura de Cuba. US. Cleveland, Ohio. Central. Fig. 221.
La Rosa Cubana. US. Fig. 223.
La Rosa Cubana. US. NY, O.L. Schwencke, Nos. 2334, 2335. Fig. 224.
La Rosa Cubana. Germany. Detmold, G.K. [Gebruder Klingenberg], No. 21851. Fig. 228.
La Rosa de Cuba. US. NY, O.L. Schwencke, Nos. 5262, 5263. Fig. 324.
La Rosa de Cuba. US. Brooklyn, NY, The Moehle Lithographic Company. Fig. 127.
La Rosa de Cuba. US. Brooklyn, NY, The Moehle Lithographic Company, Nos. 755, 757, 760. Fig. 128.
La Rosa de Cuba. US. Brooklyn, NY, The Moehle Lithographic Company, Nos. 753, 754, 756, 759. Fig. 225.
La Union de Cuba. US. NY, Schmidt & Co., 1899. Fig. 227.
La Vida de Cuba. US. Fig. 226.
La Vista de Cuba. US. Fig. 229.
Las Amantes de Cuba. US. Fig. 230.
Las Armas de Cuba. US. Fig. 325.
Las Cubanas Reales. US. NY. Krueger & Braun. No. 660. Fig. 322.
Las Vegas de Cuba. US. 1920s. Fig. 129.
Leiberschal's Specials. US. Fig. 136.
Leon de Cuba. Europe. Dep. 3W. Fig. 231.
Little Cubans. US. NY. Schmidt & Co. 1904. Fig. 327.
Los Dos Presidentes. US. NY, Schmidt & Co., Nos. 1605, 1606. Fig. 308.
Los Meritos Cubano. US. NY. Schmidt & Co., Nos. 1353- 1356. Fig. 130.
Manufactura de Tabaco. US. Fig. 51.
Mapacuba. US. Fig. 38.
Mapacuba. US. Fig. 354.
Marca Preferida. Europe. Dep. 61069. Fig. 53.
Mavilla de Cuba. US. Fig. 328.
Modelo Cubano. US. Philadelphia, Geo S. Harris & Sons., No. 3633. Fig. 329.
Monte Cuba. US. Fig. 279.
New Cuba. US. NY, O.L. Schwencke, Nos. 6312, 6313. Fig. 86.
New Cuba. US. Fig. 330.
New Cuba. US. NY. Schmidt & Co., 1897, No. 1142. Fig. 88.
Ocampo. US. Fig. 52.
Ornado. Europa. P.J.L. 3394. Fig. 50.

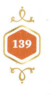

Oro de Cuba. US. Fig. 326.
Palma de Cuba. US. Fig. 315.
Panetellas. US. NY. O.L. Schwencke. Fig. 97.
Pearl of Cuba. US. Philadelphia, Geo S. Harris & Sons. Fig. 233.
Pearl of Cuba. US. NY, Schumacher & Ettlinger, 1895. Fig. 234.
Pedro de Cubana. US. Fig. 331.
Perla Cubana. Germany. Fig. 235.
Perla Cubana. Germany. Rheydt, Peter Bovenschen, Nos. 7141-7144. Fig. 236.
Perla de Cuba. US. NY, American Lithographic Co. Fig. 332.
Perla de Cuba. US. NY, American Lithographic Co., Nos. 870-873. Fig. 237.
Perla de Soria. Europe. 32726. Fig. 63.
Piñata Cubana. US. Fig. 67.
Planta de Tabacos El Cubano. US? P.B. & Co.2663. Fig. 131.
Plantagen-Zauber. Germany. Fig. 42.
Prado de Cuba. US. Fig. 333.
Premio de Cuba. Germany. Dep. 55438. Fig. 239.
Premio de Cuba. Germany. Fig. 357.
Premio del Cubano. US. Philadelphia. Geo S. Harris & Sons. Fig. 241.
Premio del Cubano. US. Philadelphia, Geo S. Harris & Sons. Fig. 336.
Premio del Cubano. US. Philadelphia. Geo S. Harris & Sons. No 3427. Fig. 337.
Premio del Cubano. US. Cleveland, Ohio, Johns & Co., Nos. 1876, 1877. Fig. 238.
President's Brand. US. NY, Geo S. Harris & Sons. Fig. 33.
Pride of Cuba. US. NY. Geo S. Harris & Sons No. 5287. Fig. 242.
Pride of Cuba. US. NY. Litho Geo. Schlegel? Fig. 89.
Pride of Cuba. US? No. 1069. Fig. 334.
Pride of Cuba. US. NY, O.L. Schwencke, Nos. 2587, 2588. Fig. 135.
Prince Cuban. US. Fig. 282.
Princesa de Cuba. US. US. Cleveland, Ohio, Johns & Co., Nos. 1784, 1785. Fig. 240.
Promesa. Europe? Fig. 34.
Raíces Cubanas. US. Fig. 335.
Regalia de Cuba. US. NY, Krueger & Braun, No. 260. Fig. 49.
Regalia de Cuba. US. NY, Krueger & Braun, Nos. 258, 259. Fig. 48.
Reina Cubana. US. Fig. 243.
Rosa de Cuba. Europe? Fig. 244.
Rosa de Cuba. Europe? Fig. 247.
Rosa de Cuba. Europe. Dep. No. 12950. Fig. 246.
Rose de Cuba. Europe. CHC Dep. No. 925. Fig. 245.
Rose-O-Cuba. US. Patent registration No. 95088. Fig. 249.
Rose of Cuba. US. Fig. 250.
San Moro de la Vuelta Abajo. US. NY, Litho. Geo. Schlegel. Fig. 59.
Senora Cubana. US. Fig. 251.
Senora Cubana. US. Fig. 248.
Sol Cubano. US. Fig. 252.
Sol de Cuba. Europe. 33873. Fig. 37.
Solo Cubano. US. Fig. 338.
Son-O-Cuba. US. Fig. 134.
Spana Cuba. US. Fig. 255.
Star of Cuba. US. Brooklyn, NY, Pasbach-Voice Litho. Co. Fig. 22.
Star of Cuba. US. Fig. 339.
Star of Cuba. US. Fig. 341.
Superba de Cuba. US. Fig. 254.
Superior de Cubana (Orakel). US. Fig. 340.
Tabacuba. US. NY, Louis E. Neuman & Co. Nos. 1348, 1349. Fig. 90.
Ta-Cu. US. 1913. Fig. 58.
Three Cubans. US. Fig. 283.
Tobacco Isle. US. Brooklyn, NY, The Moehle Litho. Co., 1919, Nos. 3088-3091. Fig. 57.
Tropical de Cuba. US. NY, Schmidt & Co., Nos. 1646, 1648. Fig. 253.
Truly Cuban. US. Brooklyn, NY, The Moehle Litho. Co., 1913, Nos. 2815-2819. Fig. 137.
Truly Cuban. US. Brooklyn, NY, The Moehle Litho. Co., 1913. Fig. 138.
Union Lass. US. NY. O.L. Schwencke, Nos. 2587, 2588. Fig. 232.
USA - Cuba. US. Fig. 54.
Victoria de Cuba. US. NY, Krueger & Braun. Fig. 91.
Victoria de Cuba. US. NY, Krueger & Braun, Nos. 534, 535. Fig. 96.
Villa Cubana. US. Fig. 342.
Villa de Cuba. US. [Tampa, Villazon & Co.]. Fig. 256.
Vista Cubana. US. Fig. 343.
Vista de Cuba. Europe. Fig. 28.
Vista de Cuba. Europe. BBM 4620. Fig. 29.
Vista de Cuba. US. Fig. 345.
Vista de Planta. US. NY, Geo. S. Harris & Sons, Nos. 5284, 5285. Fig. 55.
Vuelta Abajo. Europe? Fig. 92.

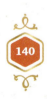

INDEX BY COUNTRY, CITY, AND LITHOGRAPHER

TOTAL NUMBER OF LABELS: 350
UNITED STATES: 290
EUROPE: 58
MEXICO: 1
NICARAGUA: 1

UNITED STATES (290)
NEW YORK CITY (133)
OTHER CITIES (157)

NEW YORK CITY (133)

American Lithographic Co. (1892-1929) (8)
Aroma de Cuba. Fig. 286.
Cuban Amazon. Fig. 166.
Cuban Monarch. Fig. 109.
Cuban Poet. Fig. 284.
Cuban Puffs. Fig. 267.
Cuban Winner. Fig. 181.
Perla de Cuba. Fig. 332.
Perla de Cuba. Fig. 237.

Bruns & Son (1)
Cuban Belle. Fig. 257.

Consolidated Lithographing Corporation (Brooklyn) (1)
Cuban Ambassador. Fig. 264.

H.M. Doehler & Co. (1)
Cuba America. Fig. 258.

Geo S. Harris & Sons (9)
Cuban Banner. Fig. 70.
Cuban Banner. Fig. 71.
Cuban Cavalier. Nos. 5515, 5516. Fig. 94.
Cuban Cavalier. Fig. 95.
Cuban Cavalier. Nos. 5514, 5517. Fig. 262.
Cuban Dawn. Fig. 23.
President's Brand. Fig. 33.
Pride of Cuba. Fig. 242.
Vista de Planta. Fig. 55.

Heffron & Phelps (2)
Cuban Belle. Fig. 158.
El Maestra de Cuba. Fig. 187.

F. Heppenheimer's Sons (Heppenheimer & Co. 1849-1874. Heppenheimer and Mauer 1874-1885) (2)
American Doctrine. Fig. 13.
La Perla de Cuba. Fig. 323.

Klingenberg Bros. (1)
Flor de Zavo. Fig. 40.

Krueger & Brown (1886-1915) (9)
Cuba. Fig. 56.
Cuban Star. Fig. 179.
Cubanettes. Fig. 117.
Good Friends. Fig. 98.
Las Cubanas Reales. Fig. 322.
Regalia de Cuba. Fig. 49.
Regalia de Cuba. Fig. 48.
Victoria de Cuba. Fig. 91.
Victoria de Cuba. Fig. 96.

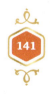

The Moehle Litho. Co. (1908-1930s) (Brooklyn) (26)
Bella de Cuba. Fig. 140.
Cuban Beauty. Fig. 159.
Cuban Club. Fig. 295.
Cuban Leaf. Fig. 173.
El Amplio de Cuba. Fig. 303.
El Amplio de Cuba. Fig. 305.
El Arte Cubano. Fig. 186.
El Favorito de Cuba. Fig. 77.
El Favorito de Cuba. Fig. 272.
El Merito de Cuba. Fig. 190.
El Merito de Cuba. Fig. 120.
El Proceso de Cuba. Fig. 307.
Empress of Cuba. Fig. 191.
Garcia Cubanas. Fig. 317.
La Corona de Cuba. Fig. 206.
La Cubitana. Fig. 209.
La Joya de Cuba. Fig. 84.
La Joya de Cuba. Fig. 126.
La Perla de Cuba. Fig. 46.
La Perla de Cuba. Fig. 47.
La Rosa de Cuba. Fig. 127.
La Rosa de Cuba. Fig. 128.
La Rosa de Cuba. Fig. 225.
Tobacco Isle. Fig. 57.
Truly Cuban. Fig. 137.
Truly Cuban. Fig. 138.

Louis E. Neuman. (1882-1930) (5)
Cuba Lustra. Fig. 153.
Cuban Girls. Fig. 106.
Cuban Girls. Fig. 171.
Cuban Light. Fig. 175.
Tabacuba. Fig. 90.

Pasbach, Voice Litho. Co (Brooklyn) (1)
Star of Cuba. Fig. 22.

Sackett & Wilhelms Litho Corp. (1889-1950) (1)
Cuban Belle. Fig. 161.

Litho. Geo. Schlegel (1849-c.1960) (3)
Cuban Girls. Fig. 172.
Pride of Cuba. Geo. Schlegel? Fig. 89.
San Moro de la Vuelta Abajo. Fig. 59.

Schmidt & Co. (1874-1916) (31)
Armas de Cuba. Fig. 64.
Armas de Cuba. Fig. 344.
Baleta de Cuba. Fig. 139.
Buffet. Cuban Hand made. Fig. 289.
Comercio de Cuba. Fig. 148.
Cuba's Choice. Fig. 291.
Cuban Americans. Fig. 290.
Cuban Cigars. Fig. 103.
Cuban Gold. Fig. 107.
Cuban Mentors. Fig. 259.
Cuban Perfectos. Fig. 355.
Cuban Planter. Fig. 111.
Cuban Pluck. 1898. Fig. 271.
Cuban Specials. Fig. 112.
Cuban Star. Fig. 113.
Cubanas (Las Cremas Havanas). Fig. 115.
Cubanos. Fig. 301.
Heralda de Cuba. Fig. 198.
La Belle Cubana. Fig. 204.
La Estrella de Cuba. Fig. 211.
La Fama Cubana. Fig. 83.
La Fama Cubana. Schmidt & Co.? Fig. 319.
La Flor de Cubana. Fig. 124.
La Importe de Cuba. Fig. 125.
La Isla. US. Fig. 39.
La Union de Cuba. Fig. 227.
Little Cubans. Fig. 327.
Los Dos Presidentes. Fig. 308.
Los Meritos Cubano. Fig. 130.
New Cuba. Fig. 88.
Tropical de Cuba. Fig. 253.

Schumacher & Ettlinger (1869-1892) (4)
Commercial. Fig. 93.
Cuban Daisy. Fig. 75.
Cubanite. Fig. 304.
Pearl of Cuba. Fig. 234.

O.L. Schwencke (1888-1907) (25)
Bella de Cuba. Fig. 145.
Columbus. Fig. 16.
Cuban Beauty. Fig. 154.
Cuban Belle. Fig. 160.
Cuban Extra. Fig. 104.
Cuban Gems. Fig. 105.
Cuban Rose. Fig. 178.
Cuban Specials. Fig. 298.
El Merito de Cuba. Fig. 189.
El Premio de Cuba. Fig. 121.
Esquisitos. Fig. 62.
Favorit de Cuba. Fig. 193.
Honoros de Cuba. Fig. 277.
Industry de Cuba. Fig. 201.
La Flor de Cuba. Fig. 216.
La Gloria de Cuba. Fig. 218.
La Joya de Cuba. Fig. 217.

La Joya de Cuba. Fig. 220.
La Planta Habana. Fig. 122.
La Rosa Cubana. Fig. 224.
La Rosa de Cuba. Fig. 324.
New Cuba. Fig. 86.
Panetellas. Fig. 97.
Pride of Cuba. Fig. 135.
Union Lass. Fig. 232.

Wm. Steiner, Sons & Co. (1896-1926) (2)
Cuban Babies. Fig. 294.
Cuban Judge. Fig. 266.

Witsch & Schmitt (1879-1892) (1)
La Corona de Cuba. Fig. 205.

CLEVELAND, OHIO (11)
Central (1880s-1930s) (1)
La Pura de Cuba. Central. Fig. 221.

Johns & Co. (1870s-?) (6)
Cuban Beauty. Fig. 157.
Cuban Beauty. Fig. 353.
La Flor de Cuba. Fig. 321.
La Perla de Cuba. Fig. 222.
Premio del Cubano. Fig. 238.
Princesa de Cuba. Fig. 240.

The Otis Litho Co. (4)
Cuban - American. Fig. 69.
Cuban Standard. Fig. 76.
Kuroko. La Importe de Cuba. Fig. 81.
La Perla de Cuba. Fig. 85.

PHILADELPHIA, PENNSYLVANIA (13)
Geo S. Harris & Sons (1847-1900)
Bahia Honda. Fig. 11.
Bella de Cuba. Fig. 143.
Club Cubana. Fig. 261.
Cuba Colors. Fig. 150.
Cuba Leaf. Fig. 350.
Cuba Sweets. Fig. 293.
Cubanillo. Fig. 184.
La Gloria Cubana. Fig. 214.
Modelo Cubano. Fig. 329.
Pearl of Cuba. Fig. 233.
Premio del Cubano. Fig. 241.
Premio del Cubano. Fig. 336.
Premio del Cubano. Fig. 337.

ELMIRA, NY (4)
F.M. Howell (1883-1930s)
Cuba Dura. Fig. 348.
Cuban Bouquet. Fig. 163.
Cuban Favorite. Fig. 162.
Cuban Queen. Fig. 177.

CHICAGO, ILLINOIS (2)
Cole Litho. Co. (1)
Cuban. US. Fig. 265.

A.C. Henschel & Co. (1)
La Cubita. Fig. 210.

US. UNIDENTIFIED (127)
Aromas de Cuba. Fig. 65.
Bella Cubana. US? Fig. 146.
Bella de Cuba. Fig. 144.
Cap Maysi. Fig. 18.
Casa Cuba. Fig. 147.
Crema de Cuba. Fig. 260.
Crema de Cuba. [Eugene Valens Co.] Fig. 149.
Cuba Explanatico. US. Fig. 101.
Cuban Favorites. Fig. 165.
Cuba Flora. US. Fig. 346.
Cuba Libre. Fig. 68.
Cuba Mia. Fig. 152.
Cuba Post. US? Fig. 351.
Cuba Standard. Fig. 156.
Cuba Vuelta. Fig. 155.
Cuba - Conn. Fig. 100.
Cubadew. Fig. 352.
Cuban Annex. Fig. 27.
Cuban Chums. Fig. 281.
Cuban Conquest. Fig. 297.
Cuban Cousin. Fig. 74.
Cuban Creole. Fig. 164.
Cuban Crooks. Fig. 132.
Cuban Emblem. Fig. 296.
Cuban Federation. Fig. 17.
Cuban Girl. Fig. 168.
Cuban Girl. Fig. 169.
Cuban Girl. Fig. 167.
Cuban Girl. Fig. 170.
Cuban Heiress. US. Fig. 176.
Cuban Leaf. Fig. 108.
Cuban Leaf. Fig. 110.
Cuban Pearls. Fig. 300.

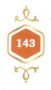

US. UNIDENTIFIED (CONTINUED)

Cuban Princess. 174.
Cuban Seal. Fig. 73.
Cuban Smokers. Fig. 133.
Cuban Specials. Fig. 180.
Cuban Star. On tin can. Fig. 78.
Cuban Straights. Fig. 79.
Cuban Velvet. Fig. 358.
Cuban Vista. Fig. 114.
Cubana. US. Fig. 182.
Cubana. US. Fig. 268.
Cubano No. 1. Fig. 72.
Cubanesa. Fig. 116.
Cubanickel. Fig. 299.
Cubella. Fig. 356.
Cubo. Fig. 273.
Dulces de Cuba. Fig. 25.
Dulces de Cuba. Fig.26.
El Cubanos. Fig. 188.
El Escentio de Cuba. Fig. 118.
El Refino. Fig. 24.
El Sustento de Cuba. Fig. 192.
Escudo Cubano. Fig. 87.
Estrella de Cuba. Fig. 194.
Favorecida. Fig. 99.
Favorita de Cuba. Fig. 196.
Flor de Alberto. Fig. 30.
Flor de Cuba. Fig. 275.
Flor de Cubana. Fig. 197.
Flor de Cubana. Fig. 274.
Flor de Cubana. Fig. 309.
Flora Perpetua. Fig. 31.
Free Cuba. Fig. 80.
Hamburg. Fig. 35.

Havana - American. Fig. 36.
Incuba. Fig. 314.
India Cubana. Fig. 200.
India Cubana. Fig. 276.
Insula. Fig. 45.
Inventio. Fig. 19.
Isla de Cuba. Fig. 44.
Isla de Oro. Fig. 32.
Island of Cuba. On tin can. Fig. 14.
Joya del Garcia. Fig. 41.
King of Cuba. Fig. 278.
La Cubana. Fig. 207.
La Cubana. Fig. 320.
La Diosa Cubana. Fig. 212.
La Fortuna de Cuba. Fig. 213.
La Linda Cubana. Fig. 219.
La Linda Cubana. Fig. 318.
La Postura. Fig. 60.
La Rosa Cubana. Fig. 223.
La Vida de Cuba. Fig. 226.
La Vista de Cuba. Fig. 229.
Las Amantes de Cuba. Fig. 230.
Las Armas de Cuba. Fig. 325.
Las Vegas de Cuba. Fig. 129.
Leiberschal's Specials. Fig. 136.
Manufactura de Tabaco. Fig. 51.
Mapacuba. Fig. 38.
Mapacuba. Fig. 354.
Mavilla de Cuba. Fig. 328.
Monte Cuba. Fig. 279.
New Cuba. Fig. 330.
Ocampo. Fig. 52.
Oro de Cuba. Fig. X. Other X.
Palma de Cuba. Fig. 315.

Pedro de Cubana. Fig. 331.
Piñata Cubana. Fig. 67.
Planta de Tabacos El Cubano. US? Fig. 131.
Pride of Cuba. US? Fig. 334.
Prado de Cuba. Fig. 333.
Prince Cuban. Fig. 282.
Raíces Cubanas. Fig. 335.
Reina Cubana. Fig. 243.
Rose-O-Cuba. Fig. 249.
Rose of Cuba. Fig. 250.
Senora Cubana. Fig. 251.
Senora Cubana. Fig. 248.
Sol Cubano. Fig. 252.
Solo Cubano. Fig. 338.
Son-O-Cuba. Fig. 134.
Spana Cuba. Fig. 255.
Star of Cuba. Fig. 339.
Star of Cuba. Fig. 341.
Superba de Cuba. Fig. 254.
Superior de Cubana (Orakel). Fig. 340.
Ta-Cu. Fig. 58.
Three Cubans. Fig. 283.
USA - Cuba. US. Fig. 54.
Villa Cubana. Fig. 342.
Villa de Cuba. Fig. 256.
Vista Cubana. Fig. 343.
Vista de Cuba. US. Fig. 345.

EUROPE (58)
UNIDENTIFIED (34)
Antilla Cubana. Fig. 288.
Bandera Cubana. Fig. 66.
Bella Cubana. Europe. Fig. 142.
Crema de Cuba. Europe. Fig. 347.
Cuba. Fig. 21.
Cuba Land. Fig. 292.
Cuban Belle. Europe? Fig. 258.
Cuban Brand. Fig. 263.
Cubana. Fig. 183.
Cubana. Fig. 20.
El Importe de Cuba. Fig. 119.
Flor Cubana. Fig. 195.
Flor de Cuba. Europe? Fig. 311.
Flor de Cuba. Dep.? 1-275. Fig. 310.
Flor de Cuba. Dep. 20441. Fig. 123.
Flor de Habana. Fig. 61.
Gloria de Cuba. Fig. 316.
Habana Cuba. Fig. 15.
India Cubana. Fig. 199.
Isla de Cuba. Fig. 82.
La Flor de Cuba. Fig. 280.
Leon de Cuba. Fig. 231.
Marca Preferida. Fig. 53.
Ornado. Fig. 50.
Perla de Soria. Fig. 63.
Promesa. Europe? Fig. 34.
Rosa de Cuba. Europe? Fig. 244.
Rosa de Cuba. Europe? Fig. 247.
Rosa de Cuba. Fig. 246.
Rose de Cuba. Fig. 245.
Sol de Cuba. Fig. 37.
Vista de Cuba. Fig. 28.
Vista de Cuba. Fig. 29.
Vuelta Abajo. Europe? Fig. 92.

GERMANY (18)
DETMOLD (11)
Klingenberg. G.K. [Gebruder Klingenberg]
Bella Cubana. Fig. 141.
Cuba. Fig. 12.
Cuba. Fig. 9.
Cuba Imperial. Fig. 151.
Cubanita. Fig. 185.
Gloria de Cuba. Fig. 312.
Kubanas. Fig. 43.
La Bella Cubana. Fig. 202.
La Bella Cubana. Fig. 203.
La Flor Cubana. Fig. 215.
La Rosa Cubana. Fig. 228.

RHEYDT (1)
Peter Bovenschen
Perla Cubana. Fig. 236.

UNIDENTIFIED (6)
Aguila de Cuba. Fig. 287.
Cuba Jmport. Fig. 349.
Perla Cubana. Fig. 235.
Plantagen-Zauber. Fig. 42.
Premio de Cuba. Fig. 239.
Premio de Cuba. Fig. 357.

FRANCE (2)
UNIDENTIFIED
Cubanos. France Fig. 269.
Cubanos. France. Fig. 270.

SPAIN (2)
UNIDENTIFIED
Habana. Spain. Fig. 10.
Jose Fernando. Spain? Fig. 306.

THE NETHERLANDS (2)
UNIDENTIFIED
Cubaantjes. Fig. 101.
Cubapost. Fig. 302.

MEXICO (1)
UNIDENTIFIED
La Cubanita de Oro. Fig. 208.

NICARAGUA (1)
UNIDENTIFIED
Cuban Parejo. Fig. 313.

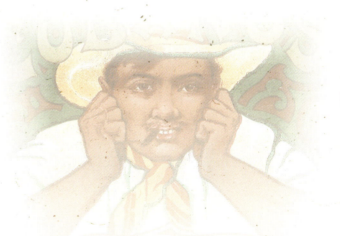

BIBLIOGRAPHY

American Antique Graphics Society official price guide of cigar label art. Sharon Center, Ohio, American Antique Graphics Society Press, 1992.

APORTELA, DAISY. "La vitofilia, arte, pasión, disciplina". In *Caribe*, No. 31, 2010? Disponible en internet.

A.V.E.: revista de la Asociación Vitolfílica Española. Bilbao, Asociación Vitolfílica Española.

BARNES, EDWIN. *The Cigar-Label Art Visual Encyclopedia*. 2 vols. Lake Forrest, Mission Viejo Ca., 1995

BEACH, DAVID M. *Cigar label advertising art: antique 100+ year old original lithographs; collecting for beauty, history and profit*. Marceline, Mo., Walsworth Publishing Co., 2009.

Catauro. Revista cubana de antropología. Año 7, No. 12, 2005. Special Issue dedicated to Tobacco.

The cigar label gazette. Lake Forest, Calif., Cigar label gazette, 1995-2003.

CUETO, EMILIO. *Cuba en USA: un recorrido por la presencia de Cuba en Estados Unidos a través de la colección de Emilio Cueto*. Ciudad de Guatemala, Guatemala, Ediciones Polymita; 2018.

_____. *La Habana también se fuma: la huella habanera en las habilitaciones de tabaco extranjeras = Havana is for smokers: Havana's presence in non-Cuban cigar labels*. La Habana, Ediciones Boloña, Guatemala, Ediciones Polymita, 2019.

_____. *Inspired by Cuba!: a survey of Cuba-themed ceramics*. Gainesville, Florida, LibraryPress@UF, 2018.

DAVIDSON, JOSEPH B. *The art of the cigar label*. Edison, N.J., Wellfleet, 1997.

DESCHODT, ERIC. *Le cigare*. Paris, Editions du Regard, 1996.

FABER, A. D. *Cigar label art*. Watkins Glen, N.Y., Century House, 1959.

FRAUNHAR, ALISON. "Picturing the Nation: Marquillas Cigarerras Cubanas and the Plantation". En *Visual Resources*, v22 n1 (marzo 2006), pp. 63-80.

GAMBACCIANI, CLAUDIO. *Zigarrenkistenetiketten: habilitaciones, lithographies = Cigar box labels*. Meilen Verf., ca. 1980.

GARDNER, JERO L. *The Art of the Smoke; A Pictorial History of Cigar Box Label Art*. Atglen, PA., Schiffer, 1998.

_____. *Gals & guys: women and men in cigar box label art*. Atglen, PA, Schiffer Pub., 1999.

GIMÉNEZ CABALLERO, FLORENCIO. *Catalogo vitofílico gráfico. Vitolas con retratos de hombres con marcas de Cuba y Mexico*. Madrid, copy-press, 1979.

_____. *Cien anillas de calidad en la litografía tabaquera*. Sevilla, Ediciones Giralda, 1998.

GRAFTON, CAROL BELANGER. *Cigar labels in full color*. New York, 1996.

GROSSMAN, JOHN. *Labeling America: cigar box designs as reflections of popular culture: the story George Schlegel Lithographers, 1879-1965*. East Petersburg, PA., Fox Chapel; Lewes, GMC Distribution, 2012.

GUILLÉN RAMÓN, JOSÉ MANUEL. *Tabaco y litografía. la litografía comercial en México durante el siglo XIX. Las etiquetas de cigarros puros*. Unpublished Doctoral Thesis,. Universitat Politècnica de València, 2013.

HART, HUGH. "What collectors need is a good $5 cigar label". In *The Chicago Tribune*, 3 de enero de 1999.

Herencia. Vol. 19.1 – Marzo de 2013.

HUMBER, CHARLES J. *Cigar Box Lithographs: The Inside Stories Uncovered*. FriesenPress, [S.l.], 2018.

INGALLS, ROBERT P. *Tampa cigar workers: a pictorial history.* Gainesville, FL., University Press of Florida, 2003.

LAPIQUE, ZOILA. *La mujer en los habanos.* La Habana, Visual América ediciones, 1996.

_____. "Una tradición litográfica". In *Cuba Internacional,* julio 1974, pp. 39-45.

LETO, EMANUEL. *The art of the cigar label.* An exhibition by the Ybor City Museum Society with assistance from the University of South Florida libraries' Special Collections. Tampa, published with the support of the City of Tampa, the Arts Council of Hillsborough County and the Hillsborough County Board of County Commissioners, ca. 2002.

McWHORTER, RON. *Collectible advertising cigar label value guide.* Escondido, CA, Rupert Knowles, 2002.

MENÉNDEZ, EMILIO. *La vitofilia en la mano, cómo debe coleccionarse. Catálogo Vitolfílico.* Madrid, Emilio Menéndez, 1960.

MENOCAL, NARCISO. *Cuban cigar labels: the tobacco industry in Cuba and Florida: its golden age in lithography and architecture.* [S.l.] : Cuban National Heritage, 1995.

NÚÑEZ JIMÉNEZ, ANTONIO. *Marquillas cigarreras cubanas*. Madrid, Sociedad Estatal del Quinto Centenario. Tabacalera S.A., 1989.

_____. *Las marquillas cigarreras del siglo XIX.* La Habana, Ediciones turísticas, 1985.

ORTIZ, FERNANDO. "Del "tabaco habano", que es el mejor del mundo, y del "sello de garantía de su legitimidad"". In *Catauro,* Año 7, No. 12, 2005, pp. 101-108.

PETRONE, GERARD S. *Cigar box labels: portraits of life, mirrors of history.* Atglen, PA, Schiffer Publ., 1998.

POYO, GERALD E. "The Cuban Experience in the United States, 1865–1940: Migration, Community, and Identity". In *Cuban Studies,* Vol. 21 (1991), pp. 19-36.

RIVERO MUÑIZ, JOSÉ. "Las innovaciones en la industria tabacalera". In *Catauro,* Año 7, No. 12, 2005, pp. 109-118.

RODELLA, R.S. *Vintage Cigar Box Art.* [S.l.], 2017.

ROLDÁN DE MONTAUD, INÉS. "Spanish Fiscal Policies and Cuban tobacco in the XIX century". En *Cuban Studies,* Vol. 33 (2002), pp. 48-70.

STADEN, HANS *Warhaftige Historia.* Marpurg, Kolb, 1557.

STEVENSON, DIANE K. *The art of the cigar: bands and box labels*. Kansas City, MO., Andrews and McMeel, 1997.

TWYMAN, MICHAEL. A History of Chromolithography: Printed Colour for All. London: British Library, 2013.

WERNER, CARL AVERY. *Tobaccoland: a book about tobacco, its history, legends, literature, cultivation, social and hygienic influences, commercial development, industrial processes and governmental regulation.* New York, Tobacco Leaf Pub. Co., 1922.

WESTFALL, L. GLENN. *A Centennial history of Ybor City.* Tampa, Fla., Dept. of History, College of Social and Behavioral Sciences, University of South Florida, 1985.

_____. *Don Vicente Martinez Ybor, the man and his empire: development of the Clear Havana industry in Cuba and Florida in the nineteenth century*. New York, Garland Pub., 1987.

_____. *Key West, Cigar City, USA.* Key West, FL, Willis + Co., 1997.

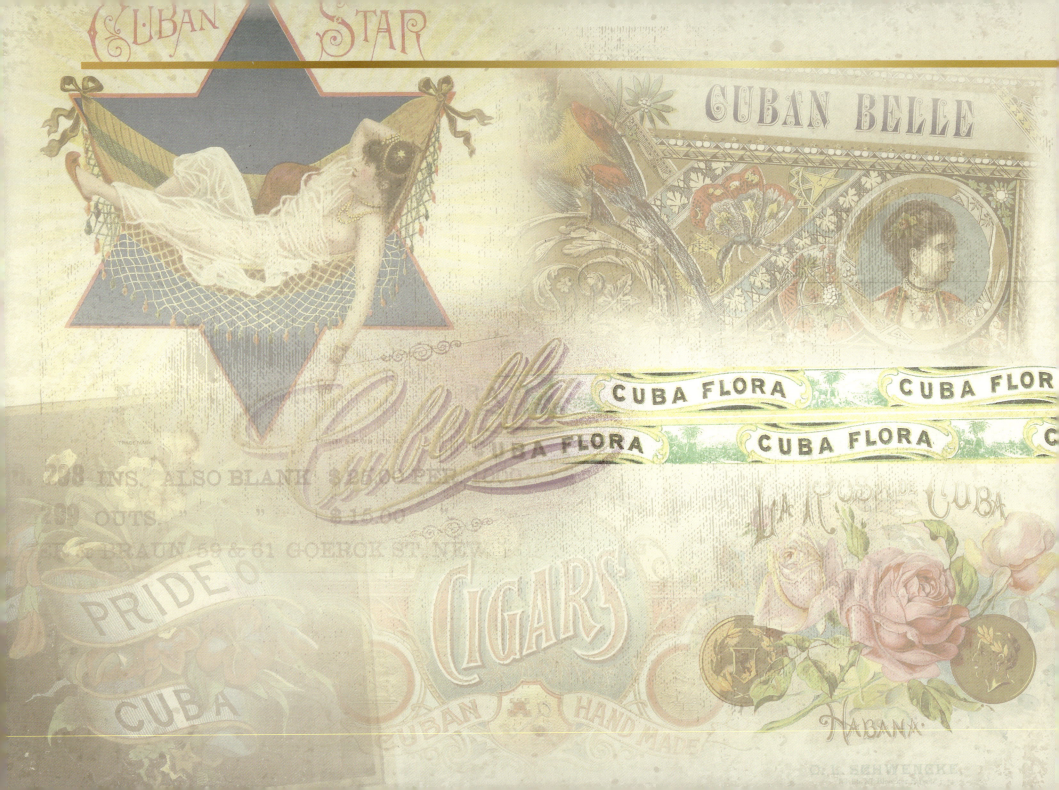